非凡出版

U0061945

文具物語

寫於時空書桌的歷史

鍾燕齊 著

鍾燕齊，一九六五年生於香港，畢業於大一藝術設計學院，修讀工商廣告設計，畢業後投身廣告及電影創作行業。其後留學日本東京，師承國際知名日本收藏家及策展人北原照久先生，開展香港社會民生產物對本地文化、設計及藝術影響的研究。

鍾氏曾擔任多個本地及國際企業的創作及藝術總監，例如筆克集團博物館工程，並於二〇〇三年創立個人工作室《What Lab，開始參與不同類型的創作，如策展、出版、即影即有攝影、教學等。

曾獲邀擔任寶麗萊及富士官方即影即有攝影師。其著作《Plastic Toys Industry in Hong Kong》獲二〇〇〇年香港印製大獎的「書面及封面設計冠軍」及「書籍出版意念」獎項。另外，他亦熱衷於教學工作，曾任教於香港理工大學、香港兆基創意書院及不同中小學校。

同時，鍾氏亦是本地著名收藏家之一，其藏品豐富，主要收集和保存香港製造的玩具、教科書、漫畫、兒童文學作品、包裝設計、影樓作品、「九龍皇帝」曾灶財作品等等。自八十年代起，開始與不同機構舉辦各類展覽，曾捐出了不少個人藏品予香港歷史博物館，曾捐出了不少個人藏品予香港歷史博物館、香港文化博物館及三棟屋博物館。他對文化產業的貢獻獲各界的肯定，於二〇一二年更獲《號外》及現代傳播頒發「創想生活獎2012—文化」獎項。

二〇〇九年，鍾氏成立非牟利組織Hong Kong Creates，積極策劃不同展覽及教育活動予社會各界，促進社會對本地文化歷史的認知和興趣，培養香港年輕一代發展創意。他開展了不同研究項目，包括研究本地文化、藝術、民生史料、香港兒童生活文化，以及香港製造的玩具、文具，還有「九龍皇帝」曾灶財作品、本地影樓文化等等，積極策劃不同展覽及教育活動予社會各界，促進社會對本地文化歷史的認知和興趣，培養香港年輕一代發展創意。

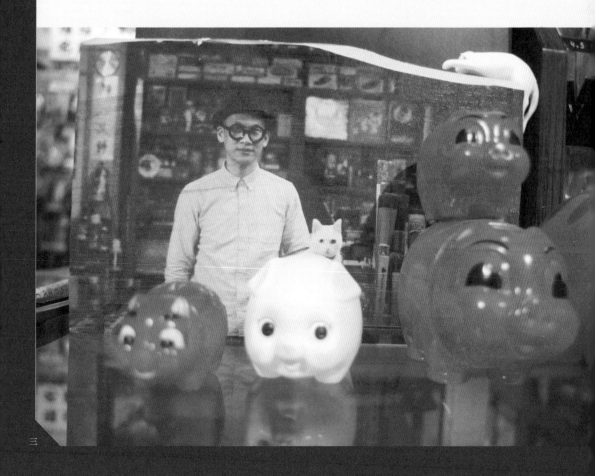

自序

從「銀の文房具」開始

人這物種就是麻煩，因為有記憶，所以有回憶⋯⋯不論是否刻骨銘心，總之年紀越大就越容易在不知不覺間開始想當年，喜歡在平輩或晚輩面前高談闊論。當拿起任何東西或看到任何相關的老材料，就口若懸河；即使與對方素未謀面，都會因為一件舊物而打破隔膜——年紀相若的人，總懷有來自同一個時代的情懷及情愫，所以來自不同年代的人，就有不同的時代記憶。

物件不單止是用來懷舊

在現今科技秒新日異的世代，光纖的發明和廣泛使用使世界變得更近，只要有互聯網，便能透過一部手機或電腦知天下事，但資料多而繁雜，來源不明，如何分辨網上資料的真假也成為了人類的新挑戰。現今手機也可以歸入文具清單了，或說取代文具，因為手機有記事、錄音、拍攝短片、傳電郵等等功能，為我們的背

包或公事包騰出了不少空間。人們處理事情的速度也快了，喜、怒、哀、樂都可以即時與人分享。

根據我的個人觀察，以亞洲地區為例，如日本、韓國、中國大陸、台灣等跟香港比較，香港人是最被科技操控的，甚至已經去到工具用人，而不是人用工具的地步。因為香港人都選擇了在網絡空間進行現實世界的行為，如通過手機進行文字溝通多於用聲音對話，已經是一個十分嚴重的問題——大家正在建立一個真實的虛擬世界。過往節日、朋友生日，都會收到聖誕卡、賀年卡、生日卡等，朋友間也有書信往來，這些「真實」，好像都被「真虛擬」取替了。

反觀日本、台灣等地，雖然同樣面對科技支配的衝擊，但他們的文具創意產業不但沒有萎縮，反而堅持通過不斷創新、改良舊日文具，去改進和創造更好用、更容易使用及更安全的文具，同時承擔保護地球環境生態的責任。所

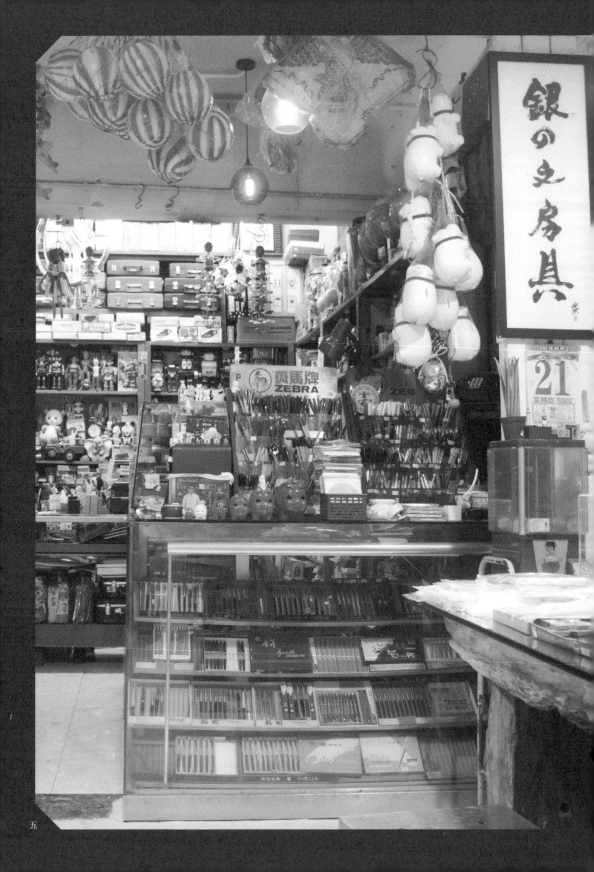

以，日本人和台灣人都喜愛使用文具，除了因為文具業界鍥而不捨的努力，還因為日本很早已奠下的品質為先的優良基石，皆因其文具生產歷史超過一個世紀。

近年，捲土重來的「集體回憶」，當然是一種懷舊行為。而「懷舊」，是人們將過去日子浪漫化的行為，建基於事實又偏離現實。重現昔日，成為了「懷舊」的一種文化風格。而來自不同社會、地域、文化背景的人所緬懷的對象及事物都不同。我常說：「懷舊，是歷史中最表面，也是最脆弱的。」為何我這樣說？因為當人在緬懷昔日「美好」時光時，對真正歷史的關心及感覺卻同時在減退。

「銀の文房具」呈現上世紀八十年代之前的文具店格局及感覺，而內裏的陳列品也都是屬於那個年代的，其實超越了真正的歷史時空！在這種環境氣氛之下，會使人有如走入時光隧道，回到昔日

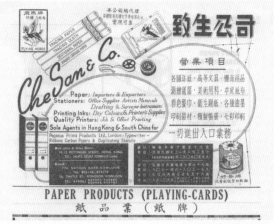

PAPER PRODUCTS (PLAYING-CARDS)

紙品業（紙牌）

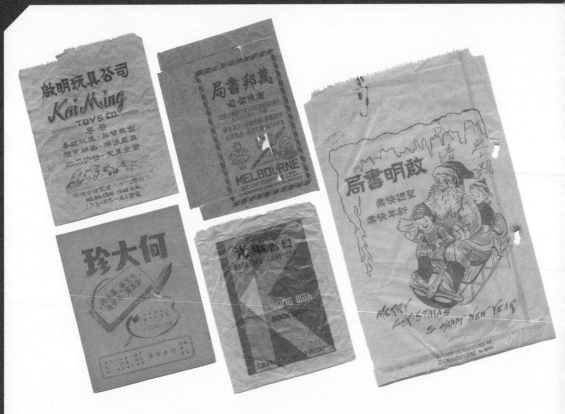

文具是聯繫人們與歷史的媒介

文具屬於工具系列之一，是體積細小、能拿在手中操作使用的物件，人人從小開始接觸和使用——從個人生活、學校到職場，都離不開；一些體積比較大和重量級的書桌或工作桌上文具用品，則稱作文儀用品。除了用於工作、學習、生活等，孩子們還會發揮創意，將小文具變身成玩具，這並不是新奇事！所以，文具可說是人類身體的延伸，並在人們心中擁有獨特的地位，因而成為聯繫人們與歷史的媒介。這就是我選擇以文具作為文化研究的切入媒介的原因。

文具中，最細小的如鉛芯筆的鉛芯，銷售價格都不超過十元八塊，也可能因為價格不高，大家都沒有留意到，自舊時代至今，鉛芯已經進化為使用納米技術來生產

的老時光……但我建立這裏的目的，並不單單想讓有經歷的人來懷舊，更不希望這模仿出來的歷史會取代真正的歷史。很多年長或跟我同輩的參觀者均前來參觀，而我希望他們能在自己的記憶中，找回個人與社會連繫的歷史感。

製造。以前的鉛芯在書寫過程中容易折斷，而如
不幸地掉到硬地上，鉛芯都會比五馬分屍還碎得慘
烈，這是因為粒子的結構不夠緊密。因此，生產
商、工程師、設計師均為此而費盡腦汁、想盡辦法
去解決及改良！相信一般人都以為，改良文具品質
需要在生產機械上「尋找出路」，但要創製一件新
文具，其實需要科技的配合，如新科技發明、新化
學發現、生產機械的改良等多方的配合。所以，文
具所承載的，又何止懷舊的情懷！

小文具大學問

文具當中，鉛筆、鉛芯筆、原子筆都是最經常
使用的，它們各自各精彩、各有所長。談到日
本或台灣人為何如此喜愛使用實體文具？除了
生產商沒有停止發掘文具的可能性，如研發一
些能令用家感到有趣及驚喜的機關，或透過文
具的外型、設計讓用家藉以建立個人身份等；
但是，文具教育也是不能缺少的一環！要生產
一件文具，首先要採集市場情報，然後分析、
擬定市場策劃，再由投資者投放資源，結合平
面設計師、視覺櫥窗設計師及工程師一眾人等
之力，花上一定的時間才能產出。以日本為
例，單單逛街買文具，已經可以花上一整天，
要尋找過十萬件文具一點也不難，而且日本文

具的陳列系統分明，以性別、年齡層、職業等
分類，一目了然。

日本十分重視文具被正確挑選及使用，所以定
期有文具功能說明示範，讓大家清楚每項文具
的功能和是否適合不同需求的使用者。因此，
對於日本人來說，文具適合哪些職業的人士是
普遍的常識！相反，我們就連鉛筆如何選擇都
沒太多人清楚知道。我曾做過一項小小的調
查，問過一千個人有關鉛筆的特質及標準是怎
樣的，當中也只有約十人能大概說出來。日本
人能生活在一個如此重視文具的國家，實在幸
福！除了用家能全面感受及體驗每一件文具，
也同時能帶動創意知識產權工業；而且，當文
具出口到其它國家，也能讓世界各地人們通過
文具去了解和認識原產國的文化、創意、工藝
等風貌及發展，可見實體文具所蘊含的價值。
所以，在盡情使用文具之餘也要慢慢細味！最
後，由於文具是虛耗品，市面上持續有需求，
故能促進國家經濟──文具帶來的收益，實在
不能小覷！

人類所創造的每一件工具（包括文具），都是
帶着犧牲精神去盡自己的使命，替人類完成創
造。而文具的貢獻，是讓我們能在學習過程中
使用，從寫第一個字，便開始構建每一個人的

知識；同時也見證着人類文明的進化！所以對於被使用過的文具，大家都有共同又不同的回憶在當中。對於現在手執這部書的大家來說，以上這些年代的文具回憶，有幾多朋友能有實在的體驗？大家除了偶爾可以到我的「銀の文房具」參觀，還有從父、母親或祖父母口中憶述的片段去拼湊回憶，對於這段長輩口中「美好的文具年代」似乎很難用現今的消費模式去感受那段時光的文具溫度與生活的關連。但是，對於曾經歷過那段時光的港人來說，則有訴說不盡的故事和分享內容。

人類因有五觀六感、有思考、有感情、有創造力，而在面對種種難題時，會創造種種工具去解決。以古時為例，創造狩獵工具捕獲食物，但自工業革命後，創造，就是希望刺激人類的消費慾望。文具之所以出現，最初可能是因為無聊地把玩一些天然物件時，無意識地進行及完成了一些動作，繼而留下一些看似無意義的符號，啟發了無數的人類一天一天地重複一些動作……發展至今天，仍然日復日在使用，只不過造型、材料及生產模式不同了，但功能仍然是記錄、傳遞、表達。而文具在各人腦海中都有不同的回憶，不管那些回憶是好是壞，現在回味都是美好而甜蜜的！

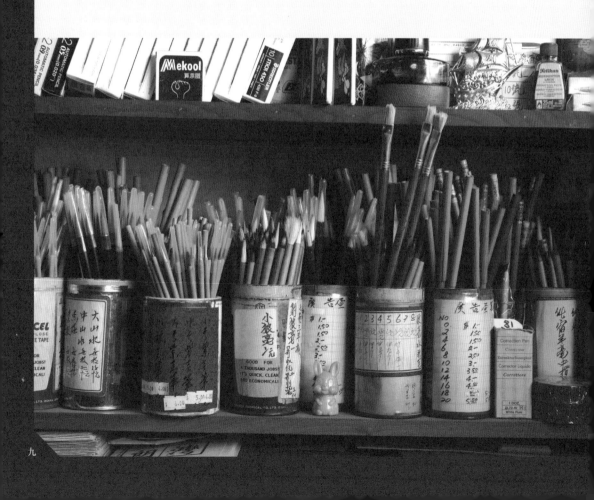

導讀

跨越時空

文具由戰後作為「實際需要」，到九十年代除了原有的「實際需要」以外，已經轉化為物質需要，這一點單從文具店的售賣方式和展示空間已說明了一切。由於文具的多樣性在生產技術改良下，有千變萬化的造型，消費文具變成非實際使用，以及變成慾望消費。這是鐵一般的事實！我之所以說得如此堅定，皆因「銀の文房具」開放以來，收到的捐贈文具九成都是八十年代末到九十年代中的產品，而且由幾百件到過千件的個人收藏，都是全新的日式文具。這也對應了八十年代及九十年代消費者是選擇日本文具為主，當中最多為橡皮擦、鉛芯筆和鉛筆。而設計精美的信封信紙套裝都佔重要比例。長久以來，香港都因為有進出口貿易港的優勢，所以在不同時代都有機會接觸來自不同地方的產品，對小朋友來說是十分幸運和幸福的。香港這個小都會藏着來自世界各地的好文具，但我們卻錯過了，因為輕視了文具文化、忽略了文具教育，更看不到文具創意的經濟價值……原因何在？

設計的重要性

自二戰後的幾十年，因不同時段的種種發明而出現了原子時代、噴射機時代、電視時代、太空時代、自動化時代、資訊網絡時代等，確切反映了現代科技的秒新日異。首先二次世界大戰時期，全球消費因長久的戰爭而被壓抑，所以自戰後至六十年代，全球人們對消費品需求大增，主要以生活日常用品為主。當時，港英政府希望能盡快恢復教育，也隨着難民潮和嬰兒潮，適齡入學兒童也一浪接一浪湧入，文教用品就必然成為大部分人的需求，造就了有利於香港文具業發展的條件。然而，港人的消費觀都是奉行「理性主義」，市民對產品的要求只是耐用、實用，所以主要發展了勞工密集的加工工業。然而同一時期，一些以發展經濟來改善國民生活的國家如北美、英國及西北歐等國家以設計為經濟支柱，其產品的設計亦與眾不同。

一小撮有前瞻性的歐洲與北美洲的設計師認為，好的設計師不但要以消費者的福利出發，設計容易使用的產品，還能替公司建立形象。設計師們早已意識到全球有很多的殖民地能提供原材料或勞動力，所以香港就以勞動力改變經濟，美國或其它國家除了工業，還提供原材

料，例如塑膠。五十年代韓戰爆發，美國對香港實施禁運，那時沒有塑膠原材料，就算有勞動力也沒有用，十分被動。但當然同時間也有商人早着先機，預先大量購入和積存，待價而沽，賺了一個機會，所以企業家都經常說有危就有機。這批設計師很早就預計到六十年代、七十年代、八十年代的消費模式是隨着對產品需求而改變。

以香港為例，五十年代以耐用、好用為主；六十年代追求產品帶來的新鮮感；七十年代因電視普及和廣告的滲透，使消費者在條件反射下購買了廣告中的商品；八十年代因有知識和資訊，消費者對產品的要求以安全為基礎；九十年代就要多功能、方便、有型。

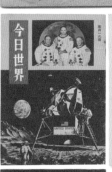

所以，產品設計師要考慮的因素就要很全面，好的產品設計師在設計時是包含了數學、社會學、心理學、經濟學、人體功學（為配合人使用設計的產品）和人文科學的。因此，到了七十至八十年代，在設計界出現了全球性設計。

甚麼是全球性設計？日本的 SONY Walkman（索尼隨身聽）、任天堂（日本 Nintendo 遊戲機）、Play Station（簡稱：PS）、iPod（美國的蘋果媒體播放器）這些就是。不難發現，日本在全球性設計這範圍真是佼佼者，因為日本有一套獨有的設計哲學風格，所以嚴格來說，美國的 iPod 都是源於日本的設計哲學，我不在這詳加解釋，因為有研究 Steve Jobs（喬布斯）的都略知

一二——教主是吸收了日本的思維模式，所以在如何使用的介面都是徹頭徹尾的日本哲學風格。由於科技不斷發展，生產機器也逐漸小型化，機械器材的重大改變也影響了產品設計的外型、質量和價格。《Design Since 1945》一書的作者 Kathryn B. Hiesinger 在一九八三年出版的文章中提及到產品的功能主義，並指出有用的物體之所以美，是因為它們的用途及適當的材質與結構；而產品的功能主義理論，也是二次世界大戰時軍事用品及工程基建的延伸。

不同年代的文具選擇

八十年代的電腦世代對設計的影響就不用多談，但電腦的普及在某些國家或城市卻產生了一些不良影響，香港就是其中一個。那時，中國對外改革開放發展經濟，促使全球達至前所未見的高速及大規模擴張，引發了自然資源負荷不了的問題，所以全球有不少國家、負責任的設計師及企業開始重新思考經濟發展、生活文化及自然環境之間的關係，不但強調延續地球資源及保護生態系統的工作，也開始討論和尋找地球可持續發展的方向。

以文具產品為例，文具是需要教育消費者如何適當地使用的——如何能簡單、安全、迅速地完成目的？除了能方便和輔助人類在生活、工作、創意上解決問題外，還能傳遞知識、作創意的記錄，成為人類文明進步的見證。因為一件件小文具本來已經結合了創意、技術和科技，但以上都需要使用者用得其所，才能賦予文具生命，文具有了生命，才能把以上所有功能發揮出來。

文具是一項歷史悠久的工業技術，這可以從德國、法國、英國、美國、日本、台灣、中國大陸、韓國等國家或地區的文具發展，去了解香

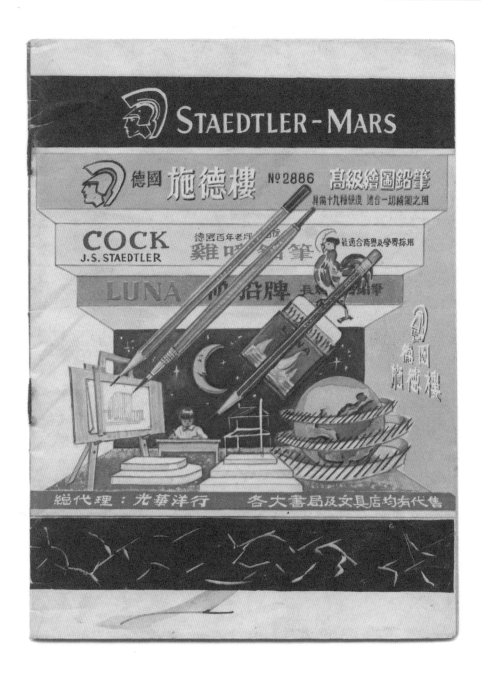

港文具的歷史足跡。它相比電子產品都有相同的功能，但有不同溫度，只要跟人觸碰，就能產生聯繫和溫度，繼而觸動了人的感官官能，所以能在人類左腦的理性和右腦的感性區域存下 data（數據），而這 data 是可以追尋源頭和跨越時空的。

但電子產品所產生的，是「真實虛擬」，因為世上是沒有虛擬的，但在虛擬平台上所發生的一切，又都是真實的。大家都有留下字句足跡、真的有跟第三者溝通。但我們只是在科技網絡空間裏進行了類似現實世界的行為——這些都是九十年代前沒有的議題。也正因如此，港人在九十年代前選購文具已要求變化，也使其需要在設計上不斷改良。例如八十年代的文具產品偏向用完即棄，原子筆就是最好的例子；七十年代則喜歡用法簡單的文具，如鉛芯筆；六十年代就追求有新意、古怪有趣的文具，如 DYMO 打帶機或幻變直尺；五十年代則樸實無華，老實大方，這跟資源短缺有關。

同時，透過消費者在選購進口文具產品時的消費取態，也發現大家對不同國家的喜惡也改變了。八十年代偏向選購日本文具，這跟音樂、動漫文化通過電視滲入有關；七十年代仍以歐洲貨為主導；六十年代單純地以價格作考慮因素，平價平霸；五十年代以英國、美國、德國產品為主，因英美希望戰後能盡快恢復貿易。至於國貨，是基層在沒有選擇下的唯一選擇，反而在半個世紀中都沒有太大起伏，供應及銷售都偏向穩定。

自八十年代起，香港便開始自吹自擂、以國際都會自居，但就連孩子能夠用到一枝合適鉛筆的權利都沒有——這是因為缺乏文具教育。所以，不論父母、老師、教育局都沒有關注到一枝鉛筆可能會影響無數社會各主人翁的一生。因消費者不清楚文具的資訊，往往都會購買了一批又一批不適合各人特定使用的文具用品，造成浪費。其實在過去一百年，香港都有品牌發展文具設計工業，戰前的香港也有設廠製造鉛筆、墨汁、墨汁玻璃樽、紙類、賬簿類等，而到了戰後就以半成品和代工為主。所以香港沒有其它國家自家開發文具的工業歷史背景、沒有天然資源，更沒有文具文化和文具教育，究竟香港的文具創意工業如何走下去？希望在二十一世紀內，香港的文具產品能成為全球性產品！

Part A

文具
的發展
與變化

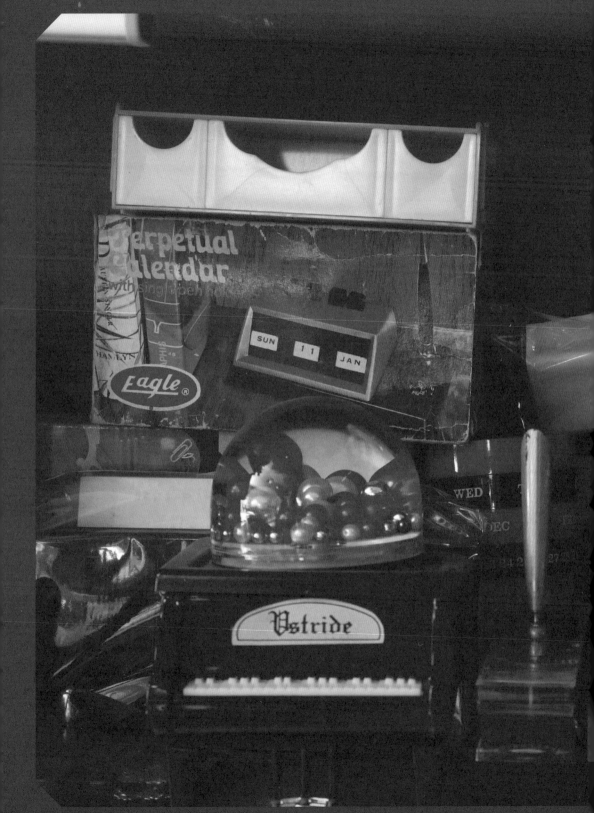

40年代 — 60年代

物資短缺的年代

四十至五十年代中的香港，是窮苦、困難卻美好的年代。那時選擇不多，但人們很清楚自己需要甚麼東西，文具就是其中一個例子。文具，是人們在求取知識的過程，用以審定最終成績的執行者；是人們在辛勞工作過程中，記錄付出及得到多少的見證者。

日系文化登陸
香港

文具物語──寫於時空書桌的歷史

二次世界大戰（一九三九年至一九四五年）期間，香港並不能獨善其身，在一九四一年的聖誕日，駐香港英軍正式向日本投降，香港日佔時期（又稱為日治時期或香港淪陷）正式開始，也就是上一代所經歷的艱苦的「三年零八個月」。那段時間，香港人口由約一百六十萬降至六十萬，物資極其缺乏，文具的供應和使用量也大幅下降；加上日軍為了備用軍事物資，在全香港徵集金屬用品，從銀器到一些民間日常用品都被徵收，以製造軍需品，當中包括一些以金屬製造的文具，導致很多老文具都在那時「被消失」。

全面日化政策

由於日本及香港政府都希望維持教育──尤其是日本政府，因為日本文化教育是推行全面日化政策的重要一環！當時指定中小學使用由日本輸入的全日文教科書，每本日佔時期的教科書內都蓋有「日本佔領地：香港」的紅色蓋章。至於基本文具和教學材料，都是隨日本軍用補給物資送抵香港，主要是輕便的鉛筆，而紙張則主要是在市面充公回來的白紙，一切以實用為主，但不會使用任何英國殖民時期的物資，即使使用，也會刻意先去掉英殖色彩。

為了日後易於管治，學校由全面學習日文開始，給港人灌輸「大東亞共榮圈精神」，中小學生每星期必須接受四小時日文教學，以減弱中英文對日後統治影響力，所以同一課室內有不同年齡的人一起學習日文！當時仍然開放的學校只餘下三十多間，仍能上學、沒有失學的兒童也不過一萬名，但還有很多熱血、不低頭屈服的家長們寧願子女失學，也不讓他們上學。

那時大學使用的文具都是配給的，相信沒太多人有機會看到那時完整文具的包裝。而因物資短缺的關係，所以鉛筆的包裝十分簡單，大多只用堅韌的棉繩綑紮，比較高檔的也最多以一

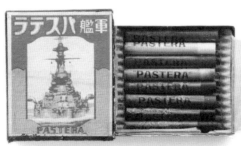

這是日佔時期由日本流入香港的蠟筆。屬早期日系文具之一。

幅只佔一枝鉛筆總長度五分之二左右的紙條包封。這樣的包裝從現今角度看來，是十分環保的。

當時還有很多商店被命令保持營業，只售賣日本貨品，從民生用品到文具都是……從這時開始，日系文化開始全面登陸香港，但由日本人親自經營的商店只有少數，而學生們在課堂上使用的也都是日本物資。如果當時被日軍或日本人發現私藏或使用其他國家品牌的文具，不知會遭到怎樣的處分？

日本人用日本貨

其實自三十年代起，日本人就開始在香港灣仔一帶經營小店，其中丸山商店就是代表之一。後來爆發抗日戰爭，日本商人紛紛因自身安全考慮而回到日本，直至日佔時期，部分日本商人才重新踏足香港繼續營商。所以，日系文具自二十世紀初已開始在香港有規模地售賣，只是那時仍談不上普及，相信主要提供給居港日人使用——貫徹日本國民的精神，日本人用日本貨！

二次世界大戰前及戰後的一段短時間中，不少日本製鉛筆產品的包裝模式都如圖片展示般以棉繩及卡紙捆紮，由於當年這些文具都是內銷為主，所以在保護功能的考慮上沒有必要使用外盒包裝。

老國貨文具的價值

老國貨文具，總是有一份獨特的歷史價值，並將國人的溫暖回憶濃縮其中。過去八十年，中國企業家不斷白手起家，但文教品在國內有一個十分獨特的情況，就是以國營企業為主，但不論私營、合資或國營企業，都在過去創造了不少經典優質品牌，例如中華牌、普發、青年、新青年等國產文具品牌，一度代表着時代與奮進、團結與開拓，口碑和質量亦都很好。更重要的是，國貨物美價廉，且沒有失去魅力，只是隨着人們需求的改變、愈見複雜的社會，使其跟不上時代需要而失去了個性，而所謂的懷舊情結，也只是一種模糊不清的情感。

過往，中國的文具產品主要模仿外國文具製造，後來漸漸發展到獨立設計；後來，這些老品牌不約而同地調整了自己「看世界」的方式，通過觀察老文具的商標轉變、廣告的特色及產品質量等，可見其與年輕一代消費者逐漸建立了新的聯繫新方式。自九十年代開始，老國貨文具就好像在香港人的生活中漸漸消失了，不同的

筆就以不變應萬變，且十分成功。

文具品牌屹立在瞬息萬變的高資訊科技世代，一些成功走向了世界，一些被時代淘汰了。在香港人眼下，中國文具品牌的興亡與新生，正經歷着一個艱難的演變過程。但是，香港文具到了六十年代仍標榜「上海」二字，可見上海還是質量的指標。在求問是否需要作出轉變之時，中華牌鉛

屹立不倒的中華牌鉛筆

鴉片戰爭後，清廷因敗戰而於一八四二年簽訂了《南京條約》，那對香港經濟來說，真可說是好壞參半！好的方面，是英國人從此獲得了一個在英國法律和香港陸軍保護下的自由貿易基地；而壞方面，是由於中國沿海也開闢了五個通商港口，許多通商的洋輪均直接運載貨物到國內新闢的港口，不一定把從貨物運到香港再轉運到中國內地去，所以香港雖為轉口港，也不是有絕對的貿易優勢。

在新闢的港口之中，以上海的發展最為迅速，因此也造就了上海於當時成為生產文具的起點，而龐大的進口貨物中少不了當時的高質文具。由於上海能觀摩歐美文具的特點並早着先機，所以能成為文教及文具用品的發源地，並產出有歐美影子的文具。

中國知名的中華牌鉛筆，在一九三五年於上海誕生，直到八十年代前仍由上海製造。紅黑間條設計是承繼了德國品牌STAEDTLER施德樓的經典設計款式。還有另一款，筆桿是醒目耀眼的蛋黃色，在香港也是比較多人選購採用的款式。當然同期還有其它中華牌鉛筆，但相信港人印象不深，主要還是紅黑間條和蛋黃色兩款

能引發香港港人的共鳴。

單單從包裝盒，就已經能夠分辨鉛筆的生產時間；而六七十年代生產的，筆桿上都有燙金字樣「中國‧上海製造」。後來，筆桿上由「中國‧上海製造」變成現在的「中國‧上海製造」、包裝盒上多了電腦條碼，除此之外，好像就沒有多大變化了。而同款但由德國製造的，都有市場，但用家都多數集中在港島區，特別是建築師樓、證券行、律師樓等專業行業的職人採用。同時，政府部門使用的多數是由美國或英國製造的進口鉛筆，還有蛋黃色的中華牌鉛筆。

全世界對中國經濟的信心與認同感日益增加，是跟產品質量保證掛鉤的。所以，中國的文具製造其實也正肩負着構築中國藍血血統文具品牌的使命，也希望中國生產的好文具能在未來與日俱增，以致地球上每個角落都出現中國優質文具用品！

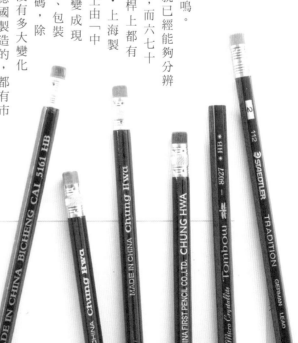

中華牌各款鉛筆的宣傳卡，卡中三款中華牌鉛筆都是早年在香港比較流行和普及的，相信大家都不會感到陌生。

天台學校是文具天堂

一九四九年，大陸解放，數月間有七十多萬人從中國各地湧到香港，有的是勞動力的資源，有的是帶來大批資金的企業家和高技術人士。而且在兩個嬰兒潮出生的孩子都紛紛進入適齡入學期，需要接受教育的人不斷上升，對文具的需求也同步大增。

學校課室環境

當時，很多市民都居在木屋區，但自石硤尾木屋區大火後，香港的房屋政策已都有所調整。港英政府興建了大批徙置區，而在徙置區也需要進行教學，天台學校便應運而生——相信這是全球獨一無二的！居於徙置區及於天台學校上課的孩子們的父母，大多都整天出外謀差，加上五十至六十年代的家庭，基本上都有四個或以上的孩子——因那時是人口勞動年代，人丁多意味着將來生產力強，所以六至七歲的孩子已經做當家，負責煮飯烹膳、照顧年幼的弟妹，

天台學校主要分佈於石硤尾、大坑東、黃大仙、老虎岩、大窩坪、李鄭屋村、牛頭角、觀塘（雞寮）、佐敦谷、大環區和柴灣，總共不下數十間。天台學校的經費多以學生的學費來維持，當時政府規定每名學生的學費為三元至五元，所以學校的設備也相對簡陋，但對於課室的面積、學童的桌椅，則多跟從政府規定設置；而部分老師教書，都會自行準備一些額外的教材給學生。

還需要上學增進知識。人口的增加使課室供不應求，所以一般在六樓和七樓都會有兩至三個課室，幾班小學生就輪流轉換地方上課。在天台上堂，直接感受着烈日當空，分外炎熱，但當時的香港沒有林立的高樓圍繞，所以空氣仍然通爽。

那時，很多港島區居民對於九龍區有天台學校，都只是道聽途說，而且也感到摸不着頭腦。大多數沒有親歷過在天台學校上課的香港人或當時住在香港的洋人，都以為那是貧窮兒童的聚集地。所以大部分香港人都輕視了天台學校，一般都戴着有色眼鏡看待，認為那些兒童資質平庸，難成大器。然而，早年的中國社會承襲孔子聖賢「有教無類」的精神，相信「人之初，性本善，性相之人」的精神，相信「人之初，性本善，性相

第二課室C 限額44(45)		
班　　級	收錄人數	出席人數
上午		
下午	小三	

校
HEADM

上午
下午

容額 45

容額 45

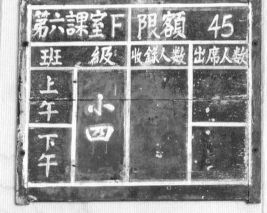

第六課室F 限額 45		
班　　級	收錄人數	出席人數
上午	小四	
下午		

畜
牧
的
家
室

室

C室
限
額
45
人

第八課室H 限額44(45)		
班　　級	收錄人數	出席人數
上午	小五	
下午		

除走火警之必要或逃
避意外事件及有特別
許可者外·學生不得
進入此樓梯間·違者
處罰·希各校懷遵
長示者

校長　室

J. 4 小四　　J.5 小五　　J.6 小六

室課編號	第二室
級	
上午班	五年級

室課編號	第一室
級	
上午班	一年級

主
任

文具物語——寫於時空書桌的歷史

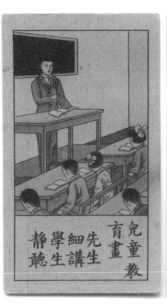

兒童教育畫
先生細講
學生靜聽

兒童教育畫
清潔教室

近，習相遠」，認為只要有資源讓孩子多接觸新事物以擴闊其視野、有好的文具和教具供使用，並有好老師善為引導、耐心悉心教導，定能出人才！

文具店應運而生

那時，並不是每個孩子都有書讀，而天台學校的設立，使教育再次正式普及，同時帶動了學生對文具的需求，以至某些獨特的文具也漸漸流行起來。而文具店、玩具店和「士多」，是孩子課餘時間最喜歡流連的地方。

我印象最深刻的，是位於佐敦谷的一間文具兼玩具店，但這店早於九十年代已隨佐敦谷重新規劃和重建而被消失了，但我有幸能多次親身到訪！這店屬前舖後居式，由兩公婆打理，老公公頭髮斑白、臉上架着一副黑色膠框、近視鏡片厚厚的眼鏡，乍看很像一件玩具，感覺戴上後會感到暈眩；他看起來已七十多歲，每次看見他都是穿着一件同款的白色文化上衣，下身穿藍色短西褲，褲頭繫着一條幼身的褐色皮帶，並穿着涼鞋。至於老婆婆，我對她的印象十分模糊，因每次走進店內，都只見老公公坐在玻璃櫃位，雖然店內有光管，但因天花吊滿各式各樣的文具和玩

這批教科書內頁來自民初至五十年代的香港兒童課本，不論設計和排版都十分統一，上半部分是單線全人手繪畫的插畫，下半部就是互相呼應的教育文本。選擇展示這批教科書，是為了讓大家能從中看到早年的教育設施和案頭上的文具用品，只要細心觀察，就能看見各種早期常用和最基本必備的文具。

文具物語──寫於時空書桌的歷史

我發現，在徙置區內的文具店都有一個共通點，就是售賣的文具主要都是國產貨及少量台灣文具，鮮有日本及歐洲文具出售，所以文具價格偏向低廉，相信跟居住在周邊市民的生活指數息息相關。因此，天台學校學生所使用的文具都是內地或台灣製造的。而文具店的小剪刀、安全摺剪和小刀等，也都理所當然的來自內地或台灣，只有某些種類的文具是「來路貨」（英國貨，後來泛指外國貨），而各區都有相同的情況。印象中，我曾發現砂膠橡皮擦、砂膠

具，所以店內的光線比較微弱──過往走訪過其它徙置區的文具店，也都是這樣子。

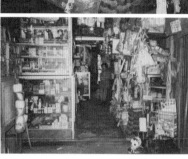

橡皮擦筆、打字機色帶及過底紙這些是歐洲貨品。細問之下，這些歐洲文具的供應對象並非學生，而是老師們、一些居住在區內的白領人士，以及就讀夜間商科進修課程的成年人。

聖誕節的愉悅及浪漫

小學時期，每逢聖誕節前夕的一個月，同學們除了要準備學校的壁報、班房佈置，及籌備聖誕節聯歡會等事情外，最令大家雀躍的，還是選購聖誕卡──聖誕節的溫暖氣氛就由大家挑選聖誕卡揭開序幕。女生們會相約牽着手一起到書局、百貨公司或精品店選購，一起挑選、購買、書寫，再走到郵局，貼上郵票寄遞。

當年，於聖誕節寄聖誕卡給朋友是十分普遍的事情，於九十年代初或之前，往往必須要在聖誕節前的兩至三星期寄出聖誕卡，否則相信聖誕老人都幫不上忙。除了同學間互相寄遞，也會寄給老師或長輩。所以一到聖誕節前夕，大家每天都會懷着一份期待的心情，盼着家裏的信箱收到祝福。每當收到一張聖誕卡，就會找地方展示出來，而卡內的簡單字句，都會令大家感到開心和溫暖。這也是個大家還會書寫的美好年代！

在香港殖民時期，聖誕卡每年的銷售量可達數百萬張聖誕卡，很多人都沒有想過當中的貿易經濟效益。這也是其中一項反映了英美在殖民時期如何把經濟效益融入本地文化的另一個好例子，因當時聖誕卡最大的進口商是美國、英國、加拿大。到了六十年代，香港也自行設計和生產，在本地市場分一杯羹。

順帶一提，日本自五十年代就開始徹底執行「以設計代表進步」這套思維，而且一直沿用到今天。至於香港的文具設計工業，我沒資格去說三道四，但過去七十年，香港不停在變，就像一條變色龍，很懂得變；但到了近二十年，這個本能好像失了效，發揮不出來。其實，既然香港人吸收了那麼多國際文化及日本文化，為何這方面的發展不如其它地方？這是值得重新思考的。期待香港能透過設計不同的文具或產品，把香港的生活方式帶到世界各個角落，讓人們喜愛！從過去到現在，香港人的生活方式是怎樣的？希望大家能想一想。

那個時代，幾乎人人都能從信箱收到聖誕卡！

太空競賽的開始

太空時代泛指五十年代中至七十年代初，二次世界大戰後，在軍事考慮、確保國土安全性，及掌握全球資訊的優先前提下，開始了太空科技探索。蘇聯在一九五七年十月四日發射了第一顆人造衛星上太空，美國繼而開展了太空計劃，並跟蘇聯進行太空競賽，至一九六九年美國成功登月便告結束。

帶來無限想像力

太空，就是當時的熱門話題，不論美國和日本，都產出大量以太空作為題材的創作，如漫畫、文具等，產品外型是美國三四十年代喜用的流線型設計，用色由黑白到鮮艷均有。但其實在人類登月前，日本文具包裝的平面設計和鉛筆設計，已能盡見創作者的創意──太空船的設定是五花八門的，因為沒有人看過真正的太空船，所以插畫家、設計師都盡情發揮，而相信靈感的泉源跟當年日本太空玩具生產的黃金時段有密切關係。因為太空系列的日本製鐵皮玩具中，實在有很多經典產品，相信曲線提供了靈感予插畫家，而插畫家的創作也與玩具設計師的作品相互影響。

所以，我最迷戀的時間，還是人類未看過太空船真實面貌前的時光，也就是日本創意最澎拜的時期，文具及包裝設計，都給了購買者無限的幻想空間。當人類正式登月後，因得到正確

當時的兒童雜誌也使用「太空」為題材創作封面，以吸引小朋友。

信靈感的泉源跟當年日本太空玩具生產的黃金

視覺信息的傳播，所以產品也隨之回歸到真實。例如鉛筆外盒包裝除了美觀之外，都展現了十分像真的升空火箭，及其解體後進入月球軌道的太空船和登月的太空艙等教學材料，使小朋友能粗略認識太空知識；而鉛筆本身也印滿相關彩圖，當三枝六角形的鉛筆排列在一起時，就能看到一幅完整的美麗插圖。太空競賽造就了豐富的創作空間，讓平面設計師、插畫家和漫畫家能盡展所長！由此可見，文具產品設計的進程——先來自幻想，到呈現現實，最後有點天馬行空。

美蘇競賽的虛擬戰場

至於太空計劃的突破性發展，始於四十年代的美蘇冷戰（一九四六年至一九九一年）而上太空時的書寫工具，原來也是美蘇互相爭顯智慧的另一個虛擬戰場。當時美國太空總署正研究怎樣的書寫工具才能在太空艙內於真空狀態下能無間斷書寫，蘇聯立刻提出建議，指出這根本不是問題，並很有智慧似的拋下「鉛筆」這建議——因鉛芯不會受地心吸力影響，所以能在無重狀態下書寫。但使用鉛筆就要附帶削筆器，並產生碎硝，鉛芯也有機會斷掉，那斷掉的鉛芯便很容易卡到太空艙的儀錶板或其它空間，

文具物語——寫於時空書桌的歷史

有機會造成嚴重後果。而當時，原子筆已經面世了好一段日子，但要讓其能反地心吸力書寫，就考起一眾科學家和工程師了。

因此，文具踏入了不斷改良的狀態中，而改良目的是為了進步，點點的進步，使其更方便人類使用，這也是以人為本的目標。而以太空作為題材的老文具包裝，至今仍令人愛不釋手，可以拿在手中跟現在的小朋友談談太空故事，發揮功能。所以有物件保存下來的價值，就有超越時空的功能，透過跟新生代分享，啟發大家對太空的興趣，這也是老文具的奇妙功能！

最後，當美國太空人成功載人登月後，美國與蘇聯的太空競賽也結束了，這使美國在政治層面上又勝了一仗。而美國的登月計劃就命名為

「阿波羅計劃」（Apollo Project），又或「阿波羅工程」，是美國從一九六一至一九七二年間一系列載人登月飛行及對月球探索和研究任務的稱謂。在太空人成功踏足月球前的一九六八至一九六九年間，美國就先後發射了「阿波羅」7、8、9號太空飛船進行載人飛行試驗；之後還有「阿波羅」10號，作登月前的最後演練。直至一九六九年七月二十日，「阿波羅」11號成功完成登月任務後，「阿波羅」這名字就成為世人印深刻的記憶。

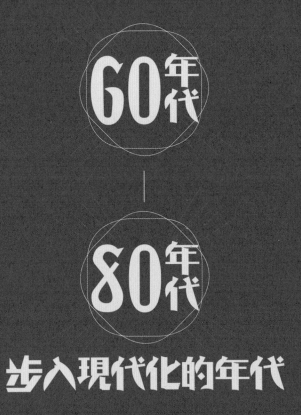

60年代

80年代

步入現代化的年代

一九六九年七月二十日，全世界人們透過家中那台黑白畫面有雪花的電視，觀看首名太空人尼爾‧岩士唐（Neil Armstrong）登陸月球一刻的直播，電視傳來太空人的名言「這是一個人的一小步，卻是人類的一大步」，把人類正式帶到太空時代。而七十年代可算是塑膠時代，也被稱之為後工業時代，因為塑膠被大量利用到各式各樣的文具產品上；而塑膠時代的來臨，也因而製作出很多不同類型、可記錄的載體，如電腦磁片，所以塑膠時代也開啟了資訊時代。從那時到現在，漸漸將記錄刻苦和美好深刻回憶的責任，落了在智能電話和電腦身上，幾乎完全取代了過去紙和筆的功能了。

歷史上最轟動的年代

戰後的六七十年代，是香港文化的重要轉捩點。從身份或經濟的轉型、西方流行文化的登陸，以至女性因經濟獨立而急劇提升的社會地位等，都開始轉變。當時，香港有不少反日反美示威，有不少學生運動，大字報在街上隨處可見，一九六七年又有暴動事件，加上國內的偷渡潮、越戰、反越戰、文化大革命等世界大事，都影響着香港的生活方式、文化和思想取向。那個時期，可以用「動盪」一詞來形容，新生代沒有親身經歷，是很難想像的。所以香港市民的生活態度、思想方式都有重大的改變，對消費方向起着重要的影響——日本及歐美文具的銷售都備受衝擊。因此，如當時使用其它國家出產的文具用品，都會被認為代表了個人思想或政治立場。

一九六九年，美國的美聯社形容六十年代世界局勢產生了「巨變」，同時美國《時代》週刊也說六十年代是一個「傳奇的年代」，是充滿動盪的年代，整個六十年代，整過世界都發生了許多意想不到的事。

日本急速發展

日本因美國介入朝鮮和越南戰爭而在經濟上受惠，正所謂鷸蚌相爭、漁人得利，那時大部分戰略物資都由日本生產，日本因而致富，自二次世界大戰後，其經濟上行的速度遠勝一般西方國家。日本的創意開發引擎為何高速前進，皆因有資金的支持——日本文具能高速發展與此不無關係。

後來，日本的擴張已經延伸至香港，最早的日資百貨大丸於一九六〇年正式登陸。上兩代的人可能還記得「司機，大丸有落」這句話，但大丸已在一九九八年結業，結束了日資百貨業雄霸銅鑼灣的神話。

文具業發展一般

作為二次世界大戰戰敗國的日本能在短短十多年間富足起來，也是因為人類對物質的追求和要求促成；但中國的需求都還停留在手錶、單車和衣車等工具上。七十年代的文具，為了滿足人們不同的需求，加上科技進步，而得到改良，改良了的文具，又再促進新的科技發展……這也是人類文化和物質文明不停前進的原因，所以真的不能小看一件文具。

那時經營文具店是比較容易的，因小型文具店投資不大，大多以賒形式經營，不用存貨。

而文具店大多是以半邊舖、樓梯底舖及街邊舖為主，所需付出的投資金額一般在數千元以內，因此即使在不景的六十年代，都約有一千間在經營，分佈於香港、九龍、新界。但是，由於整個世界及香港本身面對種種改變及影響，文具業也無特別改變，加上香港經濟不景、就業情況一般，使勞動階層的收入減少，並直接影響了市民的購買力。

以一九六五年為例，全港約有八百多家經營文教用品的公司及商舖、大規模的代理商約有十多間、大規模的批發商二十多間、門市零售的約七百間，而外商只有十間。

一般中型及小型的文具店，主要售賣鉛筆、墨水筆、鋼筆、原子筆、練習簿、拍紙簿、水彩、墨水、墨汁、橡皮擦、直尺、毛筆、顏色筆等。而當時中國的鉛筆和墨水筆因價格廉宜，加上人們的愛國情緒高漲而大受歡迎，其次則以日本、德國、英國、意大利的小文具為主；而美國產品則在愛國情緒的影響下，銷量備受打擊。

廣告改變消費者的態度

那時電視還沒有完全發揮其巨大的影響力，最大的思想文化傳播媒介主要是大氣電波、電影和報章。而產品通過廣告傳達消費信息之餘，也同時在改變消費者的消費生活與態度。而且，絕大部分社會基層人士都是勞動階層，所得工資低微，加上那時是奉行多勞多得的件工計，所以勞動階層日出而作、日入而息，普遍都不會追求物質享受，因而對消費品要求不高，主要以實用、耐用為購物的優先考慮條件。

但是，還是有廣告喜用西方人物作為視像元素，所以也同時慢慢開始嘗試掌握西方文化的價值。例如高檔次的原子筆，那時代美國的派克、犀飛利等，都展示了傳統西方文化的標準，這些也一直延續到七十年代。而六十年代

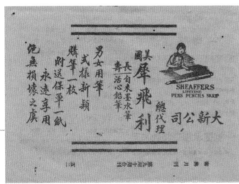

文具廣告影響着消費者的消費生活與態度。

文具物語——寫於時空書桌的歷史

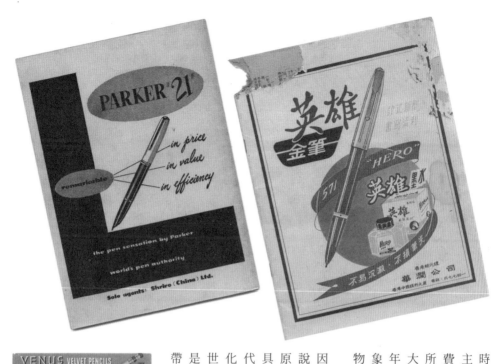

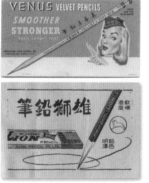

時的文具廣告及其它產品內容介紹，皆以文字為主，廣告中的文字比例也是整個廣告的重點。消費者會花時間去閱讀廣告文字內容來取得信息，所以隨之出現很多文案寫手。正因文字需求大，而紙、筆的銷量也因而大增。後來，九十年代的廣告開始以圖像為主，強調甚麼自我形象、獨立個性、審美，人們漸漸變得崇尚名牌物件所象徵的價值，追求甚麼高尚生活形式等。

因此，舊時代的文具產品或相關廣告，都在訴說着歷史和故事，這也是保存和傳承老文具的原因之一——老文具不死正因如此！所以，文具帶我們看到的歷史是十分博大的，以不同年代的老文具作為媒體去探索香港人、香港文化，及香港生活方式的轉變和延續，及當中跟世界的關係⋯⋯文具不單止給人懷舊，最重要是希望能藉此激發大家的好奇心、引發思考，帶出對未來的幻想和討論。

兒時的文具世界

我的童年時期過得自由自在，那個年代，因為父母普遍都會外出工作，獨留兒童在家是十分平常的事情，加上住在木屋區，家家戶戶都不關門，可以說「成個鑽石山我住晒」。所以以前的人，特別是朋輩之間問對方住哪裏，通常只會回答地區名字，你就會聽到人回答「我喺鑽石山大」，而別人就會回應：「成個鑽石山你住晒呀?!」那時的對話的確會這樣有趣，是很特別的回憶。

街市的樓梯檔

我小時候住在鑽石山木屋區上村，所以除了到鑽石山和黃大仙外，父母都不主張我走到彩虹道那全是十多層高的工廠大廈的大有街——有紅A牌塑膠廠、長江針織大樓，及各式各樣的文具、玩具製造廠，還有貿易行之類的大中小型輕工業；而小型工業則在大磡村、鑽石山、東頭村，主要為家庭式外發加工場。

因此，那時只能到黃大仙街市內購買文具，而賣文具的店舖並不是一間文具店，而是一個空間細小、陳設簡陋的木頭檔，只有大約五六呎闊，內有一個像樓梯的層架，放置多個大大的玻璃樽——因為那時我還是幼稚園高班，所以玻璃樽在我的印象中特別大，感覺比我當時的小小身軀還要大，約十六吋高、十二吋闊，樽身筆直、樽口大大的，而給我最印象深刻的，是那個像花塔餅的銅製蓋子。

樓梯的作用不單止是通往樓上樓下，那幾層梯級還是陳列貨品的層架，印象中樓梯有三或四級，但我不太能肯定，依稀記得大概最近地面兩層的樽內擺設濕貨、醃製零食和乾貨零食等，再高一層是玩具……總之文具放置了在最高的一層。所以，對於當時的我來說，除了零

食和玩具可以自己觸手挑選，在選購文具時，矮個子的我都只能用「手指指」的方式選購。所以要買到心儀的文具，就像跟老闆玩遊戲般，往往要往來四五次才能說中和拿中想要的文具，可真考耐性。尤其那個年代的鉛筆是散裝發售，放滿在大玻璃瓶內，實在琳琅滿目，很難明確指出及找到想要的那枝。

與老文具店相逢恨晚

很多年後的二〇一三年，我搬到新蒲崗，發現仁愛街的國貨公司附近有一間十分具規模的文具店，而且早在六十年代中已經開業。那裏出土了大量高檔次的日本文具，而老闆的主要客戶是大有街的廠戶和寫字樓，可惜這店在二〇一五年就結業了。但還是幸運地能從老闆的回憶分享中，對六七十年代的文具業了解多了。

老闆憶述，六十年代中的文具銷量高，且需求十分大，普遍消費者也選用中價或高檔次文具或文儀用品——因為更方便、好用、精準，使用適當的文具才能有助在競爭中爭分奪秒！那時，製造業計算工錢是多勞多得的，所以一枝好寫的原子筆對工人來說十分重要；那時最多人選用的，必然是日本斑馬牌的木桿紅藍原子筆，女工多用紅色，而從事文職和貿易人士則多用藍色，其次是黑色。而做設計的，不論時裝、工模，則需要大量畫圖紙、剪刀、𠝹刀等。然而，居處銷量首位的文具，依然是鉛筆，因為不論學生、老師，及工廠各職位人員都需要使用。到了大約七十年代，日本的文具生產商會邀請香港銷售成績好的文具店老闆出埠到日本參觀生產工場，還在他們回港前送贈了一些珍貴鉛筆作為紀念品。由此可見，香港八十年代前的文具業是何等輝煌！

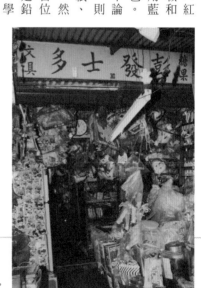

舊年代文具店的格局。

仁愛街的老文具店跟我經常光顧那間在黃大仙街市裏的小檔，是存在於同一時空的。如果小時候有機會走到大有街，只要走到街尾就可以穿去仁愛街，步行的腳程可能是十分鐘……但我年幼時期能接觸的文具世界，就只有樓梯層架的玻璃樽了。在資訊科技仍未發達的時代，單是香港、九龍、新界及離島，就已經像地球那麼大了。生於那時，也只能做一隻井底之蛙吧！

太空時代帶來的幻想

第四一六期

今日世界

UNITED STATES

一九六九年美國時間七月二十日，全球五百萬觀眾在電視機前，等待人類歷史性的一刻──六十年代，能擁有電視的香港市民佔極小數，但太空人實實在在在地在電視畫面前成功踏足月球了，這是二次世界大戰後的重大事件。在太空人正式踏足月球之前，人類對未知的宇宙都充滿着種種幻想和憧憬，例如中國就流傳了不同關於月亮的民間傳說及故事，而那些幻想都是浪漫和美麗的。但當人類成功進入太空，並在月球上漫步後，就令「月球上有玉兔」之類的美麗神話故事如雲霧般散走了……真正的月球表面是荒涼的。然而，人類在那一刻好像不能接受月球的真實面目，這也是人類的特質。

太空筆的出現

上太空船是不能使用鉛筆的，為甚麼？在太空計劃開展後，「阿波羅」1號曾發生起火事故，所以太空船內盡量不會有易燃或能助燃的物件，而用以製

文具物語——寫於時空書桌的歷史

20

九　夢遊太空

昨晚，我做了一個夢，夢見自己坐上太空船，由一枝火箭射進了太空。

太空的景色美麗極了：向上看，天不再是藍色的，它變成了一幅黑色的布幕，上面綴滿着閃閃發光的星，好像無數的眼睛望着我。太陽孤零零地停在左邊，如同一個火球，放射出刺目而白熱的光輝。

向太空船的右方看，是地球的雲形邊緣，上面蓋着一層淡藍色的霞光。既像輕煙，又似薄霧。朝下面望去，咖啡色的平原上，大河像銀蛇般的伸入了碧綠的海灣，山頂上滿佈白雪，使人分不清那些是雪，那些是高山從雲層中凸出，山頂上滿佈白雪，那些是

箭級輝張緣咖墮按鈕透

YOUTH 青年牌 12 枝裝

17.5厘米圓形筆桿HB鉛筆（中國製造），鉛筆筆桿印有色彩艷麗的各式圖案，其中一款更印有象徵中國航天科技工業的圖案，顯示了中國新一代科技的遠景及征服太空的志向。

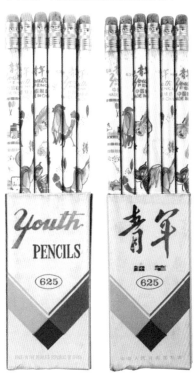

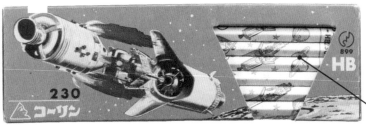

COLLEEN 10 12枝裝

17.5厘米六角形筆桿HB 鉛筆（日本製造），包裝盒面設計，用上一九六九年人類成功升空前太空火箭跟太空艙分離的畫面作主題，紀念人類歷史上的創舉；相信這些插圖也能激發小孩們對太空有更多想像。

造鉛筆的木材屬易燃品；而且鉛芯容易折斷，其材料石墨有機會令太空船內的儀器短路。然而，在人類的書寫工具中，除了鉛筆之外，都離不開墨水或墨汁。因而誕生了為太空人而設的太空筆。一九六八年，太空總署向太空筆開發商 Fisher Space Pen（費雪筆業）訂購了一百枝 AG-7 型號太空筆和一千個墨匣，而當年這枝筆只是以二點三九美元出售給美國太空總署。

直至今天，這枝太空筆仍然能夠在市面購買得到，大約五十美元一枝，也算是便宜吧。

六十年代，乘搭「阿波羅」11號登月的三名太空人有個鮮為人知的事情，就是三名太空人可各自攜帶合共一磅重的私人物品，而每人都帶了不同東西。我很想知道，當中有沒有文具？假若有，除了太空筆之外，還有甚麼？有甚麼用途上的考慮？自從人類登陸月球後，人們對太空的幻想並沒有停下來，更把科技一波又一波地推進。科技發明配合工業生產，文具跟人類文明同步前進着……如果有一天，人類移居月球，那麼在月球上的文具店會如何陳設和固定文具呢？相信這些都是很多人對文具的幻想，會否已經有企業人員正在規劃中？

期待太空漫遊

維珍航空創辦人 Richard Branson 創立的維珍銀河（Virgin Galatic）已經在二〇一〇年試航，往太空旅遊去。我好奇的是，大家會選擇甚麼文具同行？跟六十年代的選擇有甚麼大分別？是否還是在太空文具領域中挑選，沒有改變過？

大家試幻想一下，如果有一天，人類能飛上月球入住酒店，在太空上的酒店享受水療，同時往宇宙探索……一切看來像天方夜談，而其實希爾頓酒店早在六十年代就有過在月球興建高尚酒店的想法，還定了酒店名字為 The Lunar Hilton。試想想，人類到月球旅行，入住酒店前，使用甚麼文具登記？太空筆？手指模？瞳孔確認？還是其它意想不到的文具呢？

文
具
物
語
—
寫
於
時
空
書
桌
的
歷
史

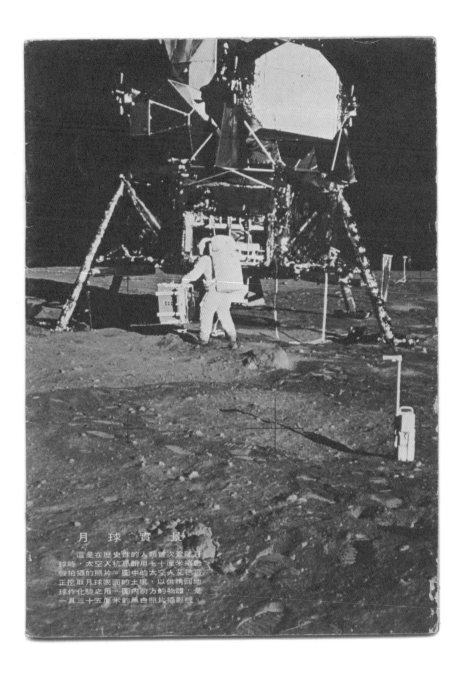

月 球 實 景

　　這是在歷史性的人類首次登陸月球時，太空人杭思朗用七十厘米攝影機拍攝的照片。圖中的太空人艾德連正挖取月球表面的土壤，以供攜回地球作化驗之用。圖內前方的物體，是一具三十五厘米的黑白照片攝影機。

太空歷險記

雲。

忽然，太空船的機件失靈，從空中翻滾下墜，地面旋轉着向我撲來。我望着太空船裏成百個按鈕，不知道該按那一個才好，一時頭昏眼花，手忙腳亂，急得大叫救命。

我從夢中驚醒過來，張開眼睛一望，原來自己並不是在太空船裏，而是躺在牀上。我呼了一口氣，心裏還在撲撲地跳個不停。只見月光透過窗口，照在桌上的一本書，那就是我昨天新買的科學故事——太空歷險記。

十　登陸月球

昨天晚上，我見到月亮又大又圓，便問爸爸：「我聽外婆說，月亮裏有一位美麗的仙女，又有白兔和桂花樹。這是不是真的呢？」

爸爸笑着說：「外婆說的是神話，雖然有趣，但不是事實。美國的太空人，早在幾年前就已經坐着太空船，登陸月球好幾次了。他們還帶了很多月球石回來，交給科學家們去研究。據太空人說，月球上沒有水，也沒有空氣，不但動物不能生存，就是草木也不能生長。月亮裏的黑影，不是房屋，也不是仙女，更不是桂花樹和白兔；那不過是高山、深谷和洞穴的影子罷了！」

我望望那圓圓的月亮，上面的黑影，果然東一塊、西一

穴　谷　究　研　科　陸　登　桂

塊，甚麼也不像。

【詞語】
仙女　美國　登陸　月球　研究　深谷
洞穴　桂花樹　太空人

【句式】
①不但……就是……
②不是……也不是……更不是……
③「在月球上」「不但動物不能生存，就是草木也不能生長。」「月亮裏的黑影，不是房屋，也不是仙女，更不是桂花樹和白兔；那不過是高山、深谷和洞穴的影子罷了。」

【討論】
①你是不是覺得神話很有趣？神話是不是事實？
②太空人到過月球以後，你還相信月球上有仙女和桂花樹嗎？

人類一直對太空有無限幻想，在人類未踏足月球前都一直是空想——到人類真的成功踏足月球，才從空想中走出來，並幻想真的有朝一日能夠漫遊太空。Stanley Kubrick（士丹利·寇比力克）的《二〇〇一太空漫遊》（2001: A Space Odyssey）神話還未能實現！

電視令文具活起來

文具物語——寫於時空書桌的歷史

八十年代，電視開始在香港普及，直到現在，香港平均每個家庭擁有一點五部電視，這對六十年代的香港人來說，真是很幸福——那時，電視是基層市民的奮鬥目標。當時的電視都是由德國製造和輸入的，到一九六七年開始進口首批由日本製造和輸入的彩色電視。

卡通人物在文具出現

一九六九年十二月，TVB（電視廣播有限公司）開始試播彩色電視節目，那時日本及歐美的外購節目也開始多元化，尤其是兒童節目。而日本的特撮片集，比過往的歐美動漫內容更受歡迎！那時，黑白電視播放的歐美卡通片都是《大力水手》、《超音鼠》、《蝙蝠俠》、《超人》、《加菲貓》、《史努比》、《米奇老鼠》，及和路迪士尼的卡通劇集；而日本則有《太空小英傑》、《沙漠神童》、《蒙面超人》、《鹹蛋超人》和其它特撮人物等。所以，日本和歐美的知識產權，自那時起已經在香港的小朋友心中植根。

各種在虛幻設定下造型獨特的主題人物，通過電視畫面跟小朋友建立了聯繫，但當時香港的小朋友還未接觸包含大量日系文化的文具，而在日本生活的小朋友已經被這些家喻戶曉的卡通設計主題文具大量洗禮，被不同的知識產權豐富了童年回憶。印有卡通片元素的文具在香港也有售賣，但不算十分普及，主要限於日本人的生活圈子內。所以，電視的逐漸普及，直接令與海外文化相關的周邊產品隨之普及。

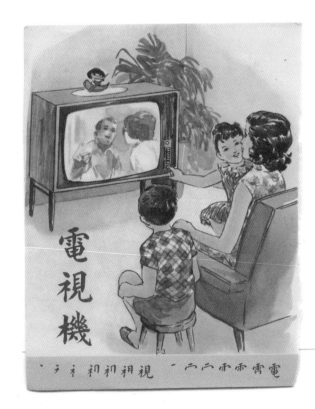

放學走去看電視

那時，同學們最喜歡放學後三五成羣聚在一起，到球場、電器舖、「士多」或文具店去。球場是男孩子的「天下」，因在那進行球類運動或在場邊相聚，也不需花錢；其次是電器舖，為甚麼？因為區內最具規模那一兩間電器舖會有很多電視面向街外陳列推銷，變相能在店外觀看免費電視了！那時仍是黑白電視年代，而美國太空船「阿波羅」十一號登月那一幕情景，是我看到的第一個電視影像。自那時起，「士多」就成為我和幾名「死黨」經常流連的地方——因為有電視，而且離家十分近，在鑽石山下村和大磡村內都有，而電器舖要走到現在伍華書院附近才有。

至於文具店，也是我們的聚集地，但由於家境貧困，平日也會用盡所有文具才會購置，屬於徹底實用的消費時代。那個時期，大部分家庭都渴望能有電話、電視或雪櫃這「家居三寶」，以電話為首要。所以，小朋友的零用錢都會「奉獻」出來作添置三寶的金錢，我們更不能浪費擁有的文具，即使一枝鉛筆用至剩下兩吋長都不會棄掉。我們會用報紙或廢紙捲在筆的末端，用至真的不能再用為止。

塑膠工業降臨

人類自石器時代，至鐵器時代、青銅時代、銅器時代，再隨着工業革命將人類帶進蒸汽時代和鋼鐵時代；打從人類成功登月，便踏入了太空時代，而七十年代可算是塑膠時代，也稱為後工業時代。後來因為塑膠被大量利用到各式各樣的產品上，也因而製作出很多不同類型、可記錄的載體如電腦磁片，所以塑膠時代也開啟了資訊時代。

認識塑膠

塑膠的英文是「Plastic」，這一字源於希臘文「Plassein」，意思是「用模具製成的東西」。塑膠是從單體通過聚合反應互相重複連結而成的聚合物，而單體主要是從石油的裂解（化學過程學名）得到的。所以，塑膠化就是石油的勝利，而塑膠化代表着「化學美化生活」的黃金時代，或可直接指出是「石油美化生活」。然而，在二次世界大戰期間出現了「新塑膠」，因英國科學

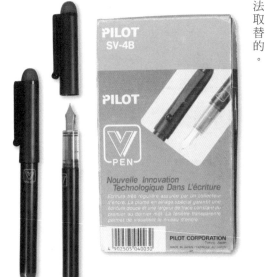

家研發出聚乙烯（製造塑膠的物料），而由石油衍生的塑膠就被定為無法進行生物分解、破壞環境生態的製品。

在二十世紀五十年代末，美國已完全塑膠化了，而香港則到七十年代才感受到被塑膠化。直到七十年代末期，全球塑膠製品產量已經超越了鋼鐵，除了用於製造文具，還有各種生活用品。塑膠就像變色龍一樣，是模仿高手！但是，在塑膠未面世的時代，美國的派克原子筆擁有粗硬的電木筆身，色彩為淡綠色和藍綠色，那種質感及造出來的精緻程度，是塑膠無法取替的。

無處不在的塑膠

二戰前後，香港的經濟及文化的發展，都是受西方經濟的影響。雖然香港有深水港這地理優勢，但因本身地方小、缺乏天然資源、科技發展偏低，一直以來都以貿易轉口為主，直至二次世界大戰才發展四大輕工業，這受惠於戰後的政治條件，因其勞工密集、廉價質優的勞工市場，吸引了歐美廠家在港生產各式各樣的產品，而塑膠文具就是其中一項。塑膠工業自一九四七年引進香港以來，至六七十年代被廣泛應用，當然也用以製造文具了，還有日常家庭用品、玩具、塑膠花製品。這個巨大的改變，跟和平後大批因國共內戰而逃避戰禍到香港的難民、資本家、企業家等有必然的關連！

塑膠文具製品以出口歐美為主，另外還有一些較廉價的就以出口東南亞的發展中國家為主。所以香港很少機會接觸這些出口文具，因為出口商品不能作內銷（所以書內的文具除了墨汁和一些墨盒外，其它都是進口物品），這跟香港製造的塑膠玩具有同一命運。但是後來愈來愈多文具採用塑膠為主要的製造材料，所以塑膠在辦公室已無處不在，其最迷人的地方，就是其透明的顏色。正如原子筆、膠直尺、量角器、橡皮擦、筆盒、筆袋、文件夾等，都是塑膠製品。

塑膠之所以會普及，皆因能精準地大規模生產，使價格夠「平民」。那時為了吸引小朋友的眼球，很多包裝盒都以開窗口的模式設計，這也跟當時文具店的鉛筆陳列架有關，因為要讓買家看見盒內的文具。順帶一提，窗口位置主要以薄薄的透明玻璃紙遮蓋，但這片玻璃紙早於三十年代已經面世。

大家不妨立刻拿出身邊各種文具用品，看看有多少是塑膠製品？抽屜裏有多少枝重複購買的原子筆？有多少粒橡皮擦等等。

觀人於文具

六七十年代，香港在教育、工業、人口遞增和經濟起等飛多種有利因素下，生活質素已經大大提升，而教育也將普遍對新生代的知識水平提升了不少，也開始對各種用品的質素講究起來，當時坊間不論屋邨「士多」還是百貨公司，文具的種類和選擇都比以前多了，加上生產技術不斷改良，文具已不單止在追求實用功能，還有一些講求心思的文具產品推出市面，都大受歡迎，這也是來自資訊發達和香港面向世界這些優勢。

文具的不同分類

六十年代，不論日系、美系文具，均仍未大行其道。那時，港島區的永安百貨多進口歐洲文具，而中上環也有屹立至今的文具銷售老字號，因為當時要提供高檔次的文具用品給附近的大班洋行，及來自世界各地的駐港銀行大班、領使和專業人士如建築師、律師等。他們都因為職業和工作上的需要，而選用更專業和

可靠的文具用品。文具的階級除了以品牌及出產地劃分，還有銷售地域或地方，例如在百貨公司及文具店購買，不論產品是否一樣，那份經驗已經不同。所以，那些年代跟現在的消費模式大大不同，購買文具背後，已經隱含了文化、知識、身份和自我這四種考慮因素。然而，由於過去社會資源和資訊不發達，所以人們的出身及所從事行業，往往就決定了其身份、生活方式和品味。

換言之，文具之中也隱含了當中的階級之分，而問題至今仍存在。其實單看手上的一枝鉛筆，已給人不同的印象，所以文具品牌和歷史都是一種心理消費價值，也是當年的專業人士給客人的第二個重要印象。殖民政府時期，英國及美國生產的產品就十分理所當然地被賦予了身份的象徵。那時印有「香港政府 HONG KONG GOVERNMENT」金色字樣的鉛筆，是同學仔在班中炫耀的皇牌，令人又羨慕又妒忌。

自七十年代始，在香港售賣的文具也慢慢開始按職業需要劃分不同系列，國貨公司的國產文具也開始提供多元選擇給市民，永安、先施這些大型百貨以洋貨為主，民間的屋邨文具店則以照顧學童需要為方針，工業區就以銷售美國、德國和日本的高質專業文具為主。當中，中環的文具店以銷售高級歐美文具為主。這跟港島區較多洋人聚居及當地的營商歷史有關，而且洋人對文具質素的要求一向都較高，除了好用、安全、準確達到目的以外，還要耐用。所以，很多歐美文具都能用上半個世紀或以上都不需更換。

那些專門吸引學童的文具，就是印有美國、歐洲、日本文化象徵意義卡通人物的文具──這是跟六七十年代前的文具產品最明顯的分界線。以前的文具設計都屬簡樸實用型，如今天日本「無印」出品的文具；而且，過往的文具包裝都以提供產品資料功能作設計基礎，所以不會在包裝方面花太多成本去搞甚麼創意設計。當然，日本兒童文具例外，因日本是十分重視創意價值的，其文具產業和建構思維是文具史中的特別案例。

以文具代表自己

我個人較喜愛一些「內斂」一點的文具，當然這只是個人喜好，並沒有真的好與不好。後來接觸老文具多了，在觀摩秒新日異的文具發展進程中，也觀察到不同人為自己選擇合適文具時，總會展露其生活品味和性格特徵。

那時的文具只要單純地方便、安全、好用，已是基本而足夠；但文具業界早就意識到，若要在市場上保持長久的競爭力，就必須不斷地研究，以維持創新──這點從七十年代初，特別是日本文具業界，就把開創新科技和發掘新原材料的工作視為不可或缺的一部分。所以文具在過去半世紀中被不停改良，與社會文化同步前進，加上現在的生活條件已跟那個年代不同，文具也多了個人化元素，多了一份抽象性。

如今是一個能人人包裝自我的世代，通過消費就可改變和重塑自己，所以文具既是人類身體和思考的延伸，也能代表自己。所以，除了能觀人於微，還能觀人於其文具。

文具物語——寫於時空書桌的歷史

至今，香港仍未成為當年大家所幻想的「將來」，
未知會否有一天出現這個畫面呢？

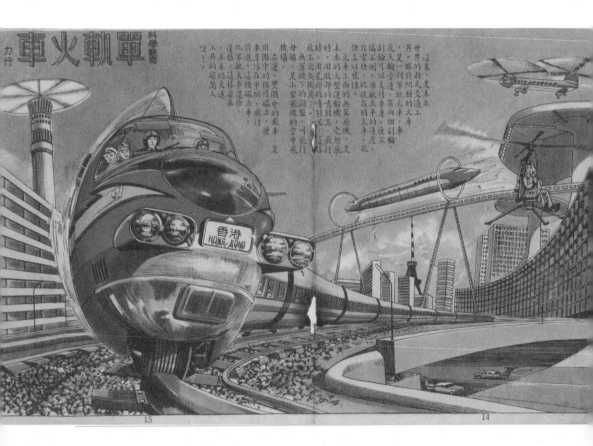

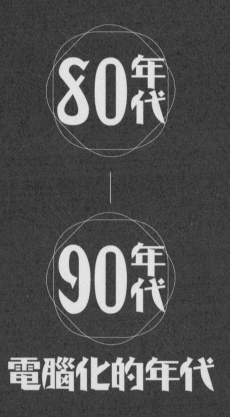

80年代 — 90年代

電腦化的年代

文具店自八十年代起便開始艱難經營了近十年，很多傳統文具店都相繼結業。自八十年代末開始，香港的廣告和設計工業開始電腦化，使傳統文具面對了衝擊。而且各行業的輕工業開始遷離香港，北移到中國南部如深圳、東莞等地；生產基地北移，對本地文具業發展來說，是一個無法復原的傷口。隨之香港經濟轉型，在八十年代交接，踏入九十年代後，房地產就取代了傳統的香港經濟體系。以上種種原因，都令人們對文具的需求大幅下降。

文具店應該怎樣才對？

八十年代初，香港大量文具及文儀用品都因應各行各業的需求而銷量穩定，有時甚至出現供不應求的情況，所以在當時經營文具店必須緊貼市場動向，還一定要夠勤奮，但總體而言，文具店還是比較容易經營的。而香港老文具店，多以木製貨架陳設物品，也沒有設玻璃趟門，表示所有陳列出來的文具都能被客人拿上手觸摸感受再選購，這也使消費者在購物時較有舒適感；而只有靠人行道大街一組曲尺型的掌櫃玻璃櫃，不是全開放式的。

轉變經營模式

那個年代，香港也因失去了一些進行輕工業的優良條件而開始轉變，其轉變經歷了三十年至今，造成深遠影響。由於營商環境已經大不如前，香港的工廠相繼北移，所以企業家、工業家，都在我們祖國尋找理想的發展空間。當時不論玩具、塑膠、製衣和鐘錶行業，都紛紛移

文具物語──寫於時空書桌的歷史

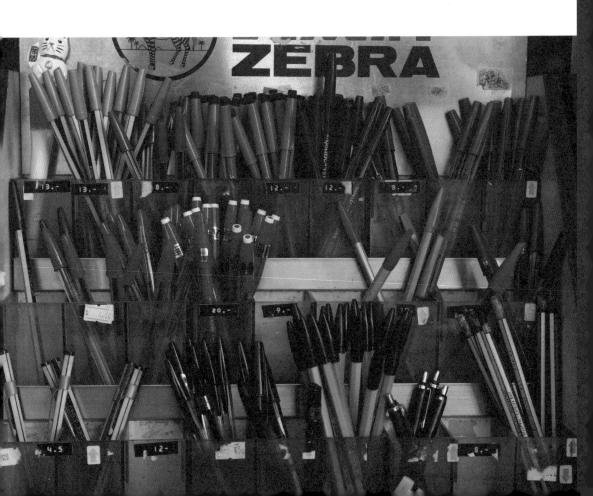

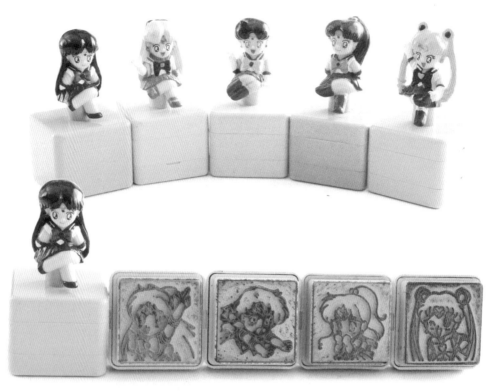

美少女戰士橡皮印章（日本製造）

師國內，導致香港的輕工業全面衰退至今。所以，投資企業成為了市民的「避難所」，大部分市民都去投資股票，因此八十年代又被喻為全民皆股的年代。這情況連帶文具店也有了很大的改變，文具的經營模式已不能再像七十年代那樣了，上一代香港社會建立的節奏和方向亦不能再套用在當下的現況。

由於影響了文具店的銷售，所以老闆開始引入其它產品，來維持收入的增長。例如日劇裏那些圍繞着青春少女生活背景的陶瓷精品小擺設（後來在香港電視劇和青春少女電影都經常看到它們的蹤影），或一些具英倫風的英國巴士、郵筒

文
具
物
語
——
寫
於
時
空
書
桌
的
歷
史

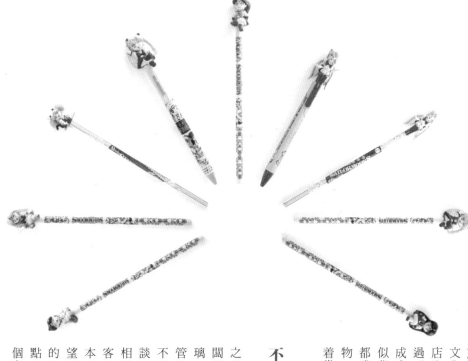

不再「溫暖」的文具店

之後，香港文具店的面貌就逐漸改變了。店老闆開始改為用銀色鋁鐵做貨架，貨架櫃加上玻璃，而木板都鋪上了防火板，店舖還加裝了光管和冷氣等，所有改動就像老闆跟大家表明他不再相信人一樣……走到文具店，只有交易不談其它，失卻了當中的人情味和街坊之間的互相信任。所以，一家文具店的設計格局，都給客人很不同的感覺。現在，誠品書店和一些日本大型文具店的陳列架都以深色木材為主，期望能在繁忙冰冷的社會中，重新建構一個溫暖的空間，好讓大家在這多留一會，看看書、買點文具，逃離現實世界，在這過程重新成為一個有溫度的人。

（當時日本正受英倫文化影響，所以大量具英國文化象徵符號的產品都由日本產出），都是文具店入貨的目標，這些東洋精品也確實幫文具店撐過了一個難關。但是，由於這類型產品在日本的成本比較高，所以後來老闆就轉為向台灣訂購近似貨品，質素上當然沒有日本的精緻和吸引，但都成為同學生日或畢業時相互送贈的紀念友誼之物。一段長久的友誼，可能就是因為家中仍安放着幾十年前收到的禮物而一直持續。

多款特別版美少女戰士鉛筆連鉛筆頭。經過了廿五年到今天,這個系列成
為很多九十後及千禧後少女們爭相搜羅的文具目標!

我個人也不太喜歡冰冷的商店。在新界上水區,一間文具店和附近的麵包店,仍能找到人情味和人與人之間的信任。麵包店老闆會讓小朋友早上先吃麵包上學,下午由母親來付錢;而文具店老闆也是,在小朋友不夠錢時,都會給他們先拿去做好功課,下次記得才支付——這些情景,是我早兩年目睹的……這才是一個社區需要的店子!

因此,我的「銀の文房具」也主要以木材建構,並使用全開放式的貨架,雖然全部都是賣品,但賣的是無價的回憶和情懷,也不收分毫。希望大家能多留意和珍惜香港街道上的小店,免得有一天店子突然消失了才覺後悔!

電腦取代文具價值？

文具物語 —— 寫於時空書桌的歷史

愛自由是物種的天性，相信沒有任何物種的生物是不愛自由的。工具不斷改良變革、推陳出新，都是因為有自由的國度，人類才會不斷推動物質文明。自一九八四年 Apple Macintosh（麥金塔）電腦正式面世，人類的行為開始改變。直到八十年代末期，民用電腦開始普及……直到九十年代，不但桌上電腦大行其道，企業家也同時把桌上電腦的體積縮細至可攜帶的大小，例如一九九二年 Toshiba（東芝）的 Toshiba Satellite 筆記簿型電腦面世，和一九九七年 Toshiba Libretto 掌上型電腦投入市面，還有一九九三年 Apple 推出的 Newton 電子手帳。單憑這三樣產品，就能看到傳統文具即將面臨前所未有的挑戰！

讀設計學會的文具知識

一九八四年至一九八六年間，我仍在攻讀設計課程，開始真正接觸和了解各樣文具、畫具、設計工具的知識，及其分類和功能上的分別，這些都是我十九歲前從未在學校和書本上學習過的。自那時起，我才真正認識鉛筆的各種用途，如何正確使用繪圖用的繪圖筆（針筆）？荊刀甚麼時候用甚麼刀片？橡皮擦有分甚麼類別？不同材質的橡皮擦應對應哪種紙張和墨水？對於我來說，慶幸能在電腦還未普遍前得知這一切有關文具的知識。

除了要學習如何使用文具，到甚麼文具店尋找合適的專業文具也是一門學問，這跟過去在屋邨文具店購買文具的經驗很不同。到文具專門店購買文具，要先接受價格是昂貴的，當然那是貴得有道理的，除了其功能、原產地外，店員還會悉心指引顧客如何選擇正確或合適的文具。

但是，香港沒有文具教育，而日本人則很早已推行文具教育，以配合文具產業發展，因為日本人一向十分重視「工具」的使用。其實，我們中國人都有一句諺言——「工欲善其事，必先利其器」，卻忽視了文具這一環，導致今天不少成年人都仍用錯姿勢握筆及錯誤使用文具，同時構成坐姿不正，使脊椎、眼睛出現毛病等，這些都有機會是由選錯一枝鉛筆開始。這些文具的專業知識，都是我讀設計後才了解到的小文具大智慧。

雖然香港人本身不太關注文具教育，但居港的日本人就一直保持着這種文化教育，所以當時於港島區的日資百貨，都會出售適合各種人士使用的鉛筆，當然普遍香港父母都不會太在意。這些就是文化差異，但我實在想不到了三十年後的今天，香港的文具教育竟然仍停留在八十年代，所以這已經不只是上一代的問題，而是延續至今了。希望大家能夠正視文具教育這一環，除了能用上適合的文具，也能藉此帶動和創造創意產業，不要再額外浪費多三十年才覺醒吧……

電腦取代人手做設計

後來我投身設計行業，所有設計稿都仍以全人手製作，直到九十年代 Apple 電腦開始在廣告公司、出版社、設計公司出現，電腦化便在不到一兩年間淘汰了以人手製作的時代。

所以，我們櫃裏有三角尺、「T」字尺、鴨嘴筆、廣告彩、針筆、十字對位貼、生膠漿、生膠、繪圖紙、麥克筆、噴槍、洗潔精，還有數不清的雲尺等等，但這些工具就像古裝片中的皇上有了新的寵妃後，其餘三千佳麗就立時被打入冷宮，可能永遠也不會再有被寵幸的機會了。

電腦時代的降臨，實在使人無法抗拒，尤其香港職場爭分奪秒「快」是所有的價值所在，就像中國功夫的必勝口訣「為快不破」。但我時常都很懷疑，難道這就是香港人生存求活的定律？電腦當然有其優點，但想不到會以「一刀切」的方式去與過往的做法交接，實在太快了！

那時，我們經常光顧的競成貿易行（競成）、廣益美術用品（廣益），都立時面對很大的衝擊。競成在香港及澳門的店都於二○一六年及二○一七年走上了光榮結業之路，剩下廣益繼續營業，但已經不再像八十年代時那般忙碌了。

只有香港「一刀切」？

後來，我走訪過多個亞洲國家，但全面以電腦取代人手的現象，似乎是香港獨有。例如日本在全面使用電腦的同時，傳統美工部分都仍保留人手製作的步驟，電腦只是負責中、後期稿件的合成和輸出。日本很多建築師或設計師，都仍使用傳統或實體工具做設計，這點已跟香港很不同。現在，眼見新一代年輕設計師連手執一把美工刀的手勢都錯了，更無法有效率及準確地切一張宣傳單張出來，還使用得十分危險；談到甚麼是針筆，他們更是沒有概念……如眼前的電腦出現問題，立時就好像沒有了雙

文具物語——寫於時空書桌的歷史

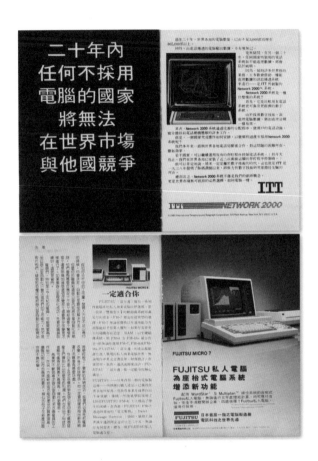

二十年內
任何不採用
電腦的國家
將無法
在世界市場
與他國競爭

ITT
ITT NETWORK 2000

FUJITSU MICRO 8
一定合你

FUJITSU 私人電腦
為座枱式電腦系統
增添新功能

FUJITSU MICRO 7

FUJITSU

大家可以看到早期電腦設計模式和使用對象，電腦由軍用轉為民用，用家主要以大企業為主，如銀行、電訊公司等等。到了八十年代，電腦才漸漸正式成為個人用品，就像七十年代初電視入屋的情況一樣。電腦的方便和普及，確實改變了人類的生活及文化發展，而當中的優劣便不在此評斷了。

手般痛苦——因為電腦成為了所有，除此之外也沒有其它了。漸漸地，我們已經被科技凌駕，不是人用電腦，而是電腦用人，這是很可悲的。其實不必避免科技化，那是人類進步的歷程，但不代表要在進步的同時摒棄舊有的價值。在專門的美勞工具中，繪圖是使用針筆、圓規、針規等，而德國至今仍不斷生產及改良設計及用料等，代表這些工具在世界其它國家仍被廣泛使用，尚未被淘汰——這正是問題所在！

香港為何會出現淘汰文具的怪現象？是誰使這些工具淘汰？是設計師、老闆、客戶，還是進口商不再推銷這些高質專業文具？這是一個值得探究的課題！這種淘汰行為和過程被有形或無形地操控，到底是誰在主宰？最基本也要給被淘汰的文具弟兄姊妹一個實在的答案吧。

九十年代是一個淘汰的年代，其實文具能治療和平衡香港人過於急速的生活節奏，是時候跟抽屜裏那些躲藏已久的文具見見面了！

日資百貨的文化傳播

八十年代是我的中學年代，而我是住在新界衛星城市的「鄉下仔」，每逢週末長假期就跑到銅鑼灣松坂屋、大丸、三越這些日資百貨「打書釘」，以吸收東洋文化的奶水，這也是最廉宜的消遣。

「鄉下仔出城」

那時看明星、平凡及流行通訊雜誌，是最充實的生活；而時尚雜誌《POPEYE》對我影響至深，那也可算是八十年代的流行了！除此之外，還有美國雜誌《INTERVIEW》，其封面設計是 Andy Warhol（安迪．沃荷）的大作——這當然是我中學畢業後讀了設計才知道。由於流行通訊內的新知識是日文，

我當然看不明，但那些雜誌都是以圖像優先，所以單單看圖也都大概知道內容。自那時起，我已經對玩具和文具特別鍾愛，可能這也是一種閱讀心理上的補償吧。不過，我最喜愛的就是松坂屋的雜誌和文具樓層，松坂屋每一層的空間都不太大，但我就是喜歡不那麼開揚的環境，「打書釘」時也特別有安全感，而很多時在雜誌上看到的新奇文具，都偶爾能在文具部看到實物，這就是我最大的滿足。

當時的我沒有消費能力，去到文具部連四枝裝的精美日本鉛筆都買不起……正確來說是不捨得買。那時，四枝裝的要十二元，但在外面買一打中華牌鉛筆都只是四點五至五元。玻璃櫃內十二枝裝鉛筆的標價，達二十九元到三十六元不等，而最貴的不是傳統的紙盒裝鉛筆，而是用上透明塑膠盒裝載的高檔鉛筆，需三十多

文具物語 —— 鳥於時空書桌的歷史

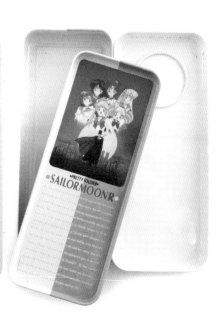

元一盒……我只好望梅止渴。最記得的是一款日本蜻蜓牌紅黑直身間條的鉛筆，跟我日常使用的中華牌鉛筆看起來沒有太大分別，所以每次拿起中華牌鉛筆，我就跟自己說這枝就是松板屋那枝日本貨，自我滿足一番。而當我中學畢業攻讀商業設計課程後，遇上了這款鉛筆設計的真正原版，原來是來自德國的鉛筆品牌STAEDTLER施德樓！當然還有美國、英國和其它國家的專業用鉛筆。

文具是日本的文化實力

那麼，香港的經濟和消費模式出現了甚麼變化？日本自二次世界大戰後，就是將插畫與漫畫運用得最出神入化的國家。而香港自八十年代起就受日本文化洗禮，尤其是音樂文化方面。

彩色電視的普及，加上日本的特攝片和勵志卡通動漫，不知擄去了多少男孩子和女孩子的心。現在，這些孩子已成為別人的父母，相信他們依然對三十多年前的畫面記憶猶新。日劇內容和內裏主角的服裝，都成了那時香港年輕人的時尚指標，也都被利用到文具產物上。

而且，大家對遊日本的興致從沒有減退，在日本也不難發現JR（日本鐵道）山手線的月台、車廂裏，都充斥着不同的文化圖像，而這些深入民間的主題或主角造型，都演化成各樣用途，例如每間銀行的存摺簿都用上不同的卡通人物作招徠，吸引客人開戶，還以鉛筆作為禮品。而日常生活中，那些提醒大家小心車門夾手、小心行人電梯要緊握扶手的牌子，都會用上這些文化圖像，所以當這些圖像出現在文具上，大家自然想把這些文具全部帶回家了。

文具的政治用途

日本政客最懂得運用軟實力去作政治用途，二〇〇八年，日本內閣總理大臣麻生太郎被國際稱為漫畫大臣，因為他利用漫畫圖像來推動外交，以贏取世界年輕一代對日本文化的認同，這跟美國於六十年代輸出的《大力水手》和《米奇老鼠》漫畫一樣。他舉辦和創辦了「漫畫諾貝爾獎」，結果外務省設立了國際漫畫獎，其首屆和第二屆的最優秀獎得獎者，都是香港人。第一屆是李志清的《孫子兵法》，第二屆是劉雲傑的《百分百感覺》。以上這兩套作品，都有相關的文具出產，如筆記本、鉛筆、橡皮擦等。這就是所謂的軟實力外交的時代。所以，一個國家要贏取國際地位，不一定只靠經濟、科技和軍事實力，還包括文化實力，而文具就是其中一項能發揮這功能的載體了。

由此可見，自八十年代開始，透過日資百貨，香港也成功地執行了這份文化傳播，似乎港人都沒怎麼拒絕過這樣的思想教育和跨國界的國民教育，還十分受落。而大家家中的某個角落、抽屜或紙皮箱裏，都可能留下了一些日本文化產物，是時候拿出來好好緬懷、反思及感受一番了！

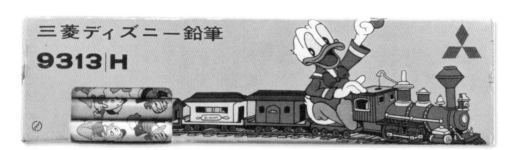

八十年代貓組合空降

文具物語──寫於時空書桌的歷史

不論從文化研究還是潮流角度去探討八十年代的日本文化，也不得不提及其重要的文化標誌──優質動畫、漫畫及電視特撮片的生產及輸出基地！其所帶動的文化熱潮不但影響了東南亞小朋友的成長回憶，更植根性地影響了今天大多已為人父母的七八十後。

除了香港外，台灣也深受影響，還有英國、美國和意大利，席捲全球。這股日系文化潮的影響，一直維持了超過三十年，所以今個世代的動漫主角很多都是八十年代出生的。

貓組合佐藤又吉紅極一時

有一個已經被雪藏了好一段時間的非動漫設定，近年發現牠們在日本原宿街頭的店舖再次重出江湖，牠們就是一直備受爭議和討論的貓組合佐藤又吉！牠們以日本私校校服作服飾，不時以象徵八十年代日本街頭文化的形象跟大

家見面，如暴走族或原宿街頭的搖滾音樂造型，即朋克搖滾樂隊（Punk Rock band）乃搖滾樂的分支，有「反建制原則」的特色，反映當年日本文化真實的一面。

一眾貓星人頭上都縛有一條印有紅色太陽及「必勝」字樣的布條，很有大日本帝國主義特色。這系列的貓星人都像真人，或正確點說，是被模擬成真人的姿態。

這個創作意念大受日本年輕男女的熱愛，可能年輕人總帶點反叛心態和嚮往自由吧──佐藤貓組合能滿足年輕人在真實世界做不到的東西或事情，也許是將個人意識投射到虛擬主角的行為中，從而找到宣洩出口了。

佐藤貓組合的相關產品都為年輕人所追捧，如校服、書包、紙巾、手帕、貼紙、鉛筆、墊寫板、橡皮擦、直尺、筆袋筆盒、襟章等都向一眾學生們招手，就連汽車及電單車商品都一一照顧周到，單是一枝旗仔已經在日本街頭隨處可見。這跟六七十年代的香港，在十月十日雙十節的街上、屋邨，都掛滿青天白日滿地紅旗的情景相近，但新生代沒見過的就沒有同感了。

所以，每個時代都有不同的歷史回憶。

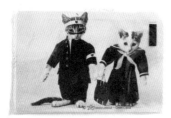

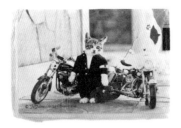

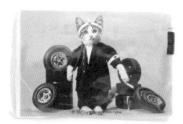

近年，日本原宿好像有把佐藤又吉貓組合重新復活的跡象，因為偶爾會看到一些經典
八十年代的復刻產品，相信這是因為今天可以利用電腦技術將貓咪合成起來做出不同
姿態。希望不會再有虐待貓咪的消息傳出吧！

因爆紅而構成輿論？

另一方面，也許是佐藤貓組合紅得太快太突然，而引來一些人開始討論這些貓是否遭到虐待或蓄意虐殺後的標本貓，目的就是要成為爆紅的商品。經過一段時間，佐藤貓組合最終在輿論的壓力下，一夜間在市場消失了，就像UFO通過瞬間轉移而消失得無影無蹤。此舉令很多粉絲因極度失落而痛哭，以致過往的商品成為很多日本人搜羅和收藏的目標。

然而，事件引發了設計及創意道德責任問題的討論，這也是在日本同類事件中較罕見的文化研究例子，因為即使在資本主義框架下仍會去談論商品創意的道德問題，可見日本人是多麼認真地對待一件事。在香港的創意行業內，可沒有同類例子可作比較。

當然，佐藤貓的足跡也遍佈全港（除離島外），因為在香港仔、柴灣、銅鑼灣、上水、尖沙咀等已結業的文具店，都曾出土有關牠們的文具產品，可見佐藤貓的影響力多大。所以，成長於八十年代的香港朋友必定認同——佐藤跟今天的韓星相比，兩者的受歡迎程度真是不相伯仲。

文具小知識

Q & A

1∴二次世界大戰前的文具從何而來？

二戰前，文具業受惠於第二次工業革命（一八七〇年至一九一四年）。從差利・卓別靈一九三六年的電影作品《摩登時代》中以巨大而且大量的機器取代人手的場面可見。當時奉行資本主義，資本家便盡情開採資源，大量生產消費品，使很多工業品都普及化。而文具中的書寫工具就是其中一項。所以，不要小看一件廉價文具，因為「平得有道理」！中國人一向有一個幾乎植根了的想法，就是便宜的東西沒有好的——在工業革命前，這個想法是對的，但工業革命後，開始使用機器大量生產，產品價格也因而變得大眾化。

工業革命不但改變了物品的價格，還把人的階級拉得更遠。因為貴族仍然迷戀於傳統工匠的手藝，加上使用個人化的物品更能凸顯身份和地位，所以當中的文具亦因此而超出了其單純的實用功能。而大眾化產品則不會負載太多裝飾性的特徵。消費市場由滿足大眾的基本需要到鼓吹無止境慾望的消費行為，均操控在資本家手中——也正因為人類無止境的慾望，才使工業及零售業得已持續至今天。

2∴「傾城」文具何去何從？

中國著名作家張愛玲，於日佔前（一九三九年）來到香港居住，並入讀香港大學文學院，到一九四一年戰爭爆發就回到上海。她其中一部小說代表作《傾城之戀》，就是根據她當時的所見所聞，及從友人處聽到的故事啟發寫成的。究竟張愛玲寫作時使用的是什麼鋼筆、墨水和原稿紙呢？實在令人好奇！而當時因戰爭關係，不容易購買文具，種類數量也緊張，幸好她當時使用實體文具書寫的稿件，間接保留了當時的文具歷史——她使用鋼筆、墨水、原稿紙創作了經典作品，她同時在歷史時刻創造了她的歷史！由此可

見，即使簡單如紙和筆，也為歷史留下了實在的痕跡。如果沒有文具，上一代一路走來發生的事件和歷史，也許就不會那般刻骨了。

3：為何日本文化這般受歡迎？

日本產品之所以給人無比的信心，是因為日本人對於製作產品有一套哲學，日系文具也不例外。首先，日本文具原創性，除了肉眼能看到、手能感受到的產品功能、材質或外形有原創性外，還需要具備日本自身文化——那是看不到、而日本眾多企業均強調和堅守要賦予產品的元素——所以，你會發現日本產品總能散發日本特色，不論高檔次物件，還是日本傳統的民間產物，都總是能以優良的姿態示人，日本人對自己的出品也十分有信心！

那麼，甚麼是日本文化？富士山？鹹蛋超人？日劇？日本時裝？以上皆非，卻又全部皆是！這些都是日本人的生活方式，即文化；而設計師就在設計各式各樣產品時，也都注入了這些生活方式於當中，已經成為具像化文具，並不是單純地掛上「日本設計」或「日本製造」的標籤那般膚淺。

由此可見，日本文具之所以那麼受香港女生歡迎，是那些文具能使女生在購買時有一種代入幻想或憧憬的狀態，所有感受都變得立體，總在一種虛擬真實的愉悅情緒下消費。這就是日本文具精品的魔力。所以，香港人的部分集體回憶，都因文具而被「日本化」了。我們在想像日本的生活方式時，其實也可算是香港的生活方式——這般「變形金剛」的回憶，使我們的身份愈來愈模糊了……

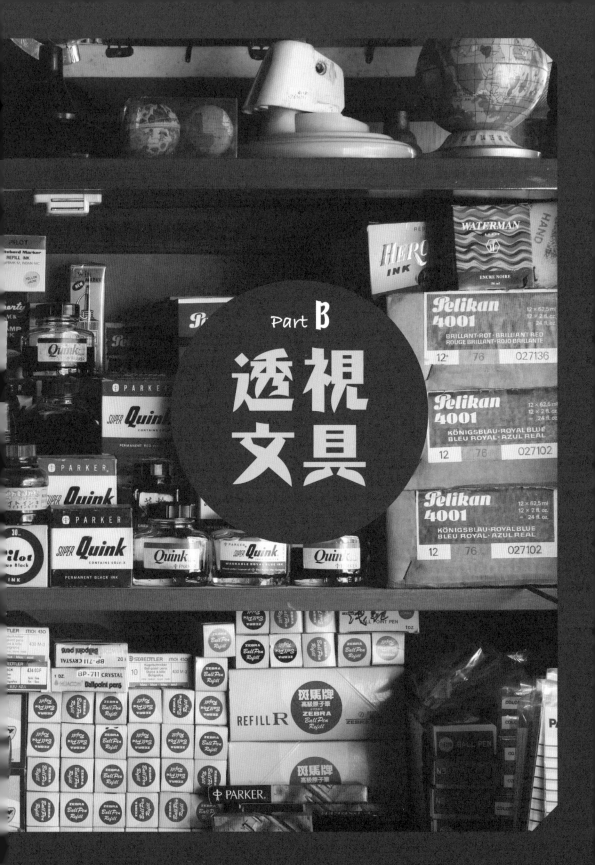

Part B

透視
文具

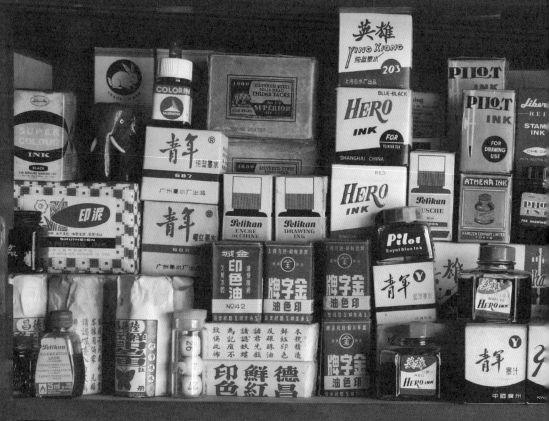

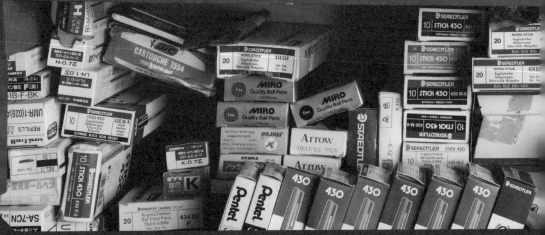

毛筆

毛筆，是華人社會中不能不提的重要文具，不論中國、韓國、日本、台灣等國家，都有使用毛筆的歷史和習慣，而香港的文具店都必然有這項產品，而且款式眾多，用途亦十分廣泛，要認識和準確購買一枝適合自己的毛筆，都是一個學問。

記得小時候進入文具店跟老闆說要買毛筆的時候，老闆第一句就會問你是抄寫用還是習字用。當時作完一篇文後，老師批改完畢會要求學生重新謄寫一次，即謄文──抄寫，而適宜抄寫的毛筆筆鋒是比較短和幼細的；如果是習字的話，毛筆筆鋒就比較長和粗壯；而用於美勞堂畫水彩畫的毛筆又不同。

毛筆的拍檔：墨盒、墨棉、墨汁

說到毛筆、墨汁和紙張，古時文房四寶乃紙筆墨硯，後來以漸漸以墨盒、墨汁、墨棉取代硯

的功能，現在來說，墨盒可是文具界的老前輩啊！傳統中國製造的墨盒多以金屬製造，主要採用黃銅或者白鐵作物料。黃銅較高級，白鐵則較平民化。到了五十年代，香港開始生產塑膠墨盒，其顏色鮮艷、易於清洗、方便攜帶（因以塑膠製而十分輕便），但我個人還是喜歡用黃銅製的金屬墨盒，因為四周刻有一些具藝術氣息的圖畫及詩句，更配合使用毛筆書寫或作畫的氣氛。所以，塑膠工業技術的確帶來產品的多樣化，但同時使物件失去了傳統藝術的獨特韻味和特色。

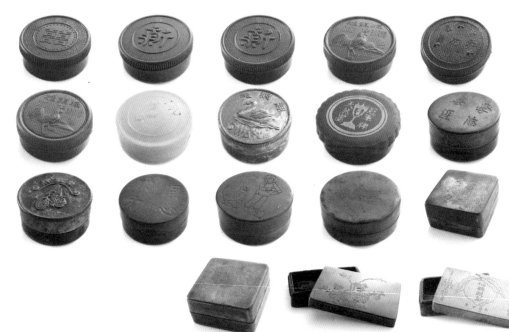

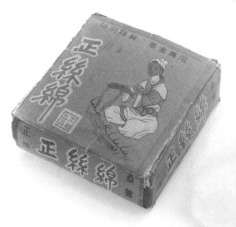

而墨盒內使用的棉花，其實十分講究！要真正準確地配搭和發揮到毛筆及墨汁之間的功能，就要用真正的絲棉──不能使用普通藥棉，因為藥棉吸收了墨汁的水分，蓋上後在封閉的環境內沒有足夠空間讓空氣流通，會產生發酵作用，從而滋生微生物及細菌，令墨汁發出惡臭。當時老一輩會教我們滴兩至三滴燒酒到墨盒內，因為酒精有殺菌作用，能辟除臭味。方法十分簡單，也算是民間智慧！

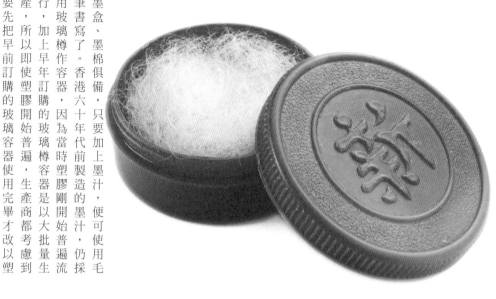

墨盒、墨棉俱備，只要加上墨汁，便可使用毛筆書寫了。香港六十年代前製造的墨汁，仍採用玻璃樽作容器，因為當時塑膠剛開始普遍流行，加上早年訂購的玻璃樽容器是以大批量生產，所以即使塑膠開始普遍，生產商都考慮到要先把早前訂購的玻璃容器使用完畢才改以塑膠代替。

寫一手好字之必要

七十年代前的香港，毛筆的使用率極高，可說是隨處可見。而毛筆、墨汁和紙張，在當時來說是不可缺少的文具三寶，各行各業都會用到。如果能夠寫得一手好字，就算沒有高學歷，也會比較容易找到工作，如酒樓、果欄、米舖、冰室、掌櫃、寫信人、家禽販買等等，都需要寫字的人；而寫得一手好字，除了工資會較同等級的同事高，晉升的機會也比較高，例如酒樓侍應可能很快就能升為部長或經理、藥材店或其它店舖的員工也會因此而有機會升為掌櫃。所以，練得一手好的毛筆字，在執業上有絕對優勢，是重要的謀生技能。

不少香港老照片，都展示了戰前二十世紀初至戰後六十年代初的風貌，如開滿商舖的老街道，招牌琳琅滿目，如疋頭行、招牌、照相館、餅家、士多、書局、藥局等，都是香港的傳統行業；而這些商舖招牌都是以中國毛筆書法為主調。這可不是用相同型號字款般千篇一律。

毛筆寫出來的效果，所以各具個性，不像電腦

除此之外，日常生活也時常會用到，包括六七十年代曾經盛行的字花（民間流行的賭博方式）。那時，全盛時期一天開三次，分早、午、晚開出，賠率是一賠三十。高峯期時，全港有三百多檔！可想而知，各大小字花檔使用的毛筆、墨汁和紙張分量有多龐大。所以，以上工種的需求也直接影響當時的紙張、毛筆、墨汁市場。

總而言之，生於過去的香港，只要一筆在手，就能求存。這是中國社會一個十分有趣的現象，除了能傳承中國文化，更能糊口。相對今天，寫毛筆字變成了興趣消閒，不知是好事還是壞事呢？

文具物語—— 寫於時空書桌的歷史

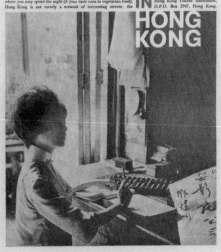

Five plus four equals nine or *ng car say tang yu hau* as the Cantonese say. Fortunately, visitors don't need to speak Cantonese or any of the other dialects spoken in Hong Kong. English is the language of commerce, restaurants, shops, hotels, taxis and in fact every place a visitor is likely to find himself. This is rare in the Orient, but then Hong Kong is a rare place: a man who will make a suit in 24 hours can also sell you an ivory piece which has taken a year to carve: a host will apologise for his poor table and then proceed to serve you a twelve-course meal: a sampan ride introduces you to a floating city, where thousands of people find living on the water more agreeable to living on shore: a ferry ride will take you to a Buddhist monastery where you may spend the night (if your taste runs to vegetarian food). Hong Kong is not merely a network of interesting streets: the countryside around the cities of Victoria and Kowloon is pure Chinese in character and the villages, temples and way of life go back many hundreds of years. Visit Hong Kong—it makes an ideal base for touring the Far East —and you will understand why it brings visitors back again and again. Ask your Travel Agent for details of Hong Kong, or write Hong Kong Tourist Association, G.P.O. Box 2597, Hong Kong.

IN HONG KONG

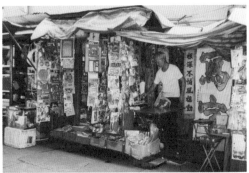

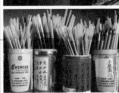

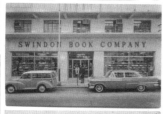

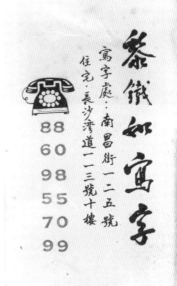

出來工作當然要有自己的名片了。現在的名片十居其九都是由電腦設計稿件再進行批量印刷的；而在電腦仍未普及的七十年代，人們的名片是請印刷公司用「執字粒」的方式設計排版出來的。那在「執字粒」出現之前，卡片是否要一張張手寫出來？其實在五六十年代，香港確實有人專請人以毛筆寫一張有個性的卡片樣版出來，所以很多老卡片都是手寫字，這也是七十年代前的香港文化特色，就像現在海外遊客來到香港要找人替他們寫中文洋名一樣。

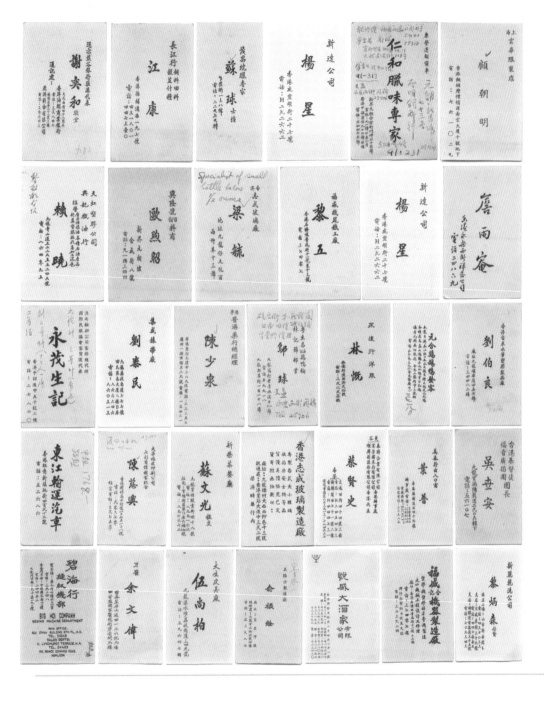

鉛筆

在遠古還沒有文具的時代，人類是用甚麼寫字的？那時有機會讀書識字的人佔少數，所以懂寫字的人也相對少，而書寫工具都是取之於動物或植物的天然材料，如精緻的鵝毛筆或蘆葦稈，只要沾上加工的天然墨水就能書寫。羅馬人稱這些小毛筆為「penicillus」，意思是「小尾巴」，而很多年後的「pencil」（鉛筆）一字，也是由此而來。直到九十年代前，鉛筆的使用率仍然是各文具中的首位，但現在的人普遍使用手機記錄，鉛筆的功能正漸漸被取代。

鉛筆從何而來？

那麼，自幼便接觸的鉛筆是怎樣來的？筆內鉛芯的石墨是如何被發現和使用的？其實石墨被發現和使用，純屬一場意外。根據歷史記載，於一五六四年的一天，位於英國 Cumberland（坎伯蘭）、Borrowdale（博羅戴爾）附近的一棵大樹被

一陣狂風吹倒。大樹倒下，整棵樹連盤根都露出了泥土，而盤根下的泥土出現了一堆黑色礦物——這就是地球首個石墨的根源，也是英國有史以來最純的石墨源頭！但是，當時這些石墨並沒有被採集來製造任何東西，只是被附近或路經的牧羊人不經意地撿了些石墨碎在羊身上做標記。但就是因此，羊身上的些石墨標記被商人看中，並切成細條在倫敦市場出售，並標示為「打記石」，所以得到石墨的人都是用來畫記號。這見證了知識眼光改變了物質的命運！

直至十八世紀，英皇喬治二世沒收了在博羅戴爾的石墨源頭，以皇室專賣的方式經營石墨生意。皇室對於保護這種初發現的物質十分熱心，當時議會通過議案，並明文立例，提出凡偷竊石墨者，不論從礦坑或鄰近周邊礦層盜取，都判以死刑。而在採礦石墨工地的工人在離開礦穴時都要被搜身，可見皇室是何等重視石墨。

最初，石墨是以最原始的姿態售賣，所以有不少缺點，例如容易弄污雙手、易碎易斷，但有一天，一位具創意的人用棉線纏繞整條石墨，一邊使用一邊解開棉線，解決了容易弄污的問題；至於易斷的問題，則在一七六一年被解決了。那是一位來自巴伐利亞、熟知化學的手藝人，他把硫磺、銻和樹脂加入石墨粉末，使其

附有黏性，然後把加工了的石墨放入模型壓成細條，再在石墨條外加上一層堅固並能保護的外皮，使其能方便使用。到了一七九〇年左近，法國人利用烘乾技術，研發出不同軟硬度的石墨。這個製造方法，使其產出了當時世界上最優質的畫筆，畫出來的線條有不同層次的深淺度。

到了一八一二年，英美戰爭爆發，英國對美國實施禁運鉛筆，也正因為這次禁運，造就美國產出了第一枝現代鉛筆。當時，一名家具木匠William Monroe在工場設計了能製造標準長度（約十七厘米）的機械，把木材分成細木條分半，用機械在每條木條中間挖出標準的坑槽，放入一枝石墨條後再把兩半木條用膠黏合起來──世上的第一枝現代鉛筆的雛型真正製成！一枝鉛筆大約可以畫五十五公里長的線，大約可寫出四萬字（英文字母）。而自鉛筆誕生以來，黃色的鉛筆木桿是最受歡迎的。

到了今天，鉛筆內的石墨用上四十多種材料混合製成，而全球最好的石墨來自斯里蘭卡、馬達加斯加和墨西哥，而最好的黏土就產自德國。鉛筆頂方混合了浮石粉的橡膠，也用上來自馬來西亞的樹膠、來自巴西的蠟，而負責用屬和石墨與黏土的燧石是來自比利時及丹麥的。

海灘，那製造鉛筆外桿用的木材就大部分來自加州高山的兩百年老香杉。

所以鉛筆本身，其實是沒有鉛分的，小時候大人總嚇唬小朋友不要讓鉛筆筆芯插到身體，因為鉛芯裏的鉛毒會跟隨血管流入身體中毒而死，那時真被大人嚇了個半死。不過，鉛筆對孩子來說確實有一定的危險性，可能老師及長輩們是刻意編這個善意的謊言，來讓孩子們小心使用鉛筆，避免弄傷自己或其他小朋友。

選擇適合的鉛筆

自中三開始，我就經常在松板屋渡過我的假期，所以跟文具的相處時間特別長，發現了鉛筆的繽紛世界。那裏售賣大量以日本知識產權作設計元素的產品，如Sanrio三麗鷗品牌的Hello Kitty（吉蒂貓）、Little Twin Star（雙星仙子）等等十分具少女風的圖案，明顯地將銷售對象指向少女、孩子們；那當中，必然少不了男孩子喜歡的素材，如太空、機械人、科幻題材和運動主題的鉛筆。其實，一枝鉛筆就能彰顯一個國家的軟實力，歐美跟日本都早已意識到如何利用文具來進行外交，及推廣文化和教育。高質量的文具，能令其它國家對文具出產

MITSUBISHI 三菱 No. 1010 10枝裝

17.5厘米圓形筆桿鉛筆（日本製造），包裝盒面用上正式授權的美國和路迪士尼卡通人物作為主題，並使用開窗口式設計，以吸引小朋友的購買慾——每枝鉛筆的頂端都印有不同的和路迪士尼人物，相信不論大人與小孩都難以抗拒。

國之文化產生趨之若鶩的心理效應，如美國的卡通人物米奇老鼠、超人、大力水手等，都是最早的推手。

其實，鉛筆有不少學問，除了有年齡、用者之分，還有性別和職業之分，而銷售點和價格，也直接區分了階級。例如供小一或小二以下孩子使用的鉛筆，筆身的圖案線條都比較簡單、用色不太複雜。

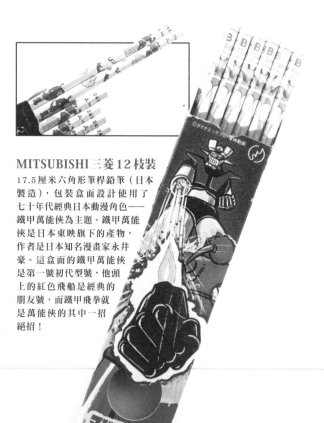

MITSUBISHI 三菱 12枝裝

17.5厘米六角形筆桿鉛筆（日本製造），包裝盒面設計使用了七十年代經典日本動漫角色——鐵甲萬能俠為主題。鐵甲萬能俠是日本東映旗下的產物，作者是日本知名漫畫家永井豪。這盒面的鐵甲萬能俠是第一號初代型號，他頭上的紅色飛船是經典的朋友號，而鐵甲飛拳就是萬能俠的其中一招絕招！

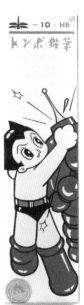
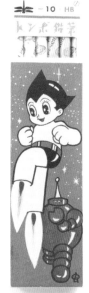

TOMBOW 蜻蜓牌 12枝裝

17.5厘米六角形筆桿HB鉛筆（日本製造），包裝盒面設計用上六十年代經典日本動漫角色——原子小飛俠，作者是日本知名漫畫家手塚治虫。手塚治虫筆下創造的小飛俠，寓意科技應該用以幫助人類，而非用於戰爭或毀滅人類！

那時發現，鉛筆頂端及包裝盒都標明了奇怪的英文字符號，就是「B」或者「2B」等，那些符號代表鉛筆內石墨的硬度和深淺顏色。說實話，我讀設計前根本不明白這些符號代表甚麼，只會聯想到那也許是價錢的高低標記，後來才得知鉛筆原來有軟、硬和中性之分。

另外，也有特別給六歲以下孩子使用的「B」或「2B」鉛筆，與普通鉛筆的分別在於其長度比成人使用的短，以配合孩子們的手掌大小。原來鉛筆短，也是有原因的，但我父母總覺得在同樣價格之下購買

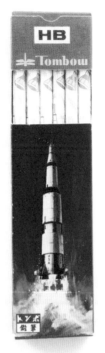
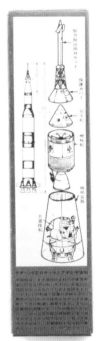

TOMBOW蜻蜓牌 12枝裝

17.5厘米六角形筆桿HB鉛筆（日本製造），包裝盒面用開窗口式設計，因為鉛筆筆桿上印有色彩艷麗的各式各樣圖案，並以卡通漫畫作為設計主題，例如這款就使用了獨特的太空船圖案。包裝盒面則以人類升空火箭為主題，盒底亦詳加說明了火箭各個部位的結構，為小朋友創造了另一種學習機會及體會。

短的鉛筆就很吃虧，所以我自小都只是使用過中華牌「HB」鉛筆。難怪我小時候寫字不好看和容易疲勞了，原來一直都用錯了文具！

還有些鉛筆是附有橡皮擦的，相信很適合學生使用，以便在遇上急於需要改正而身邊又沒有橡皮擦時使用。不過在我用了鉛筆接近二十年後，才了解

MITSUBISHI三菱
No. 1010 12枝裝

17.5厘米六角形筆桿HB鉛筆（日本製造），包裝盒面依然用經典日本動漫角色——無敵鐵金剛，至今仍有不少玩具設計師以它作為創作靈感，屬長青系列。

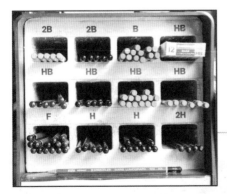

來自世界各地不同品牌的HB鉛筆，相信都是以經典德國品牌STAEDTLER施德樓作為藍本。

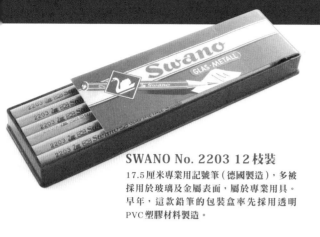

SWANO No. 2203 12枝裝

17.5厘米專業用記號筆（德國製造），多被採用於玻璃及金屬表面，屬於專業用具。早年，這款鉛筆的包裝盒率先採用透明PVC塑膠材料製造。

MITSUBISHI三菱
No. 9000 12枝裝

17.5毫米六角形筆桿H鉛筆（日本製造），同時適用於書寫和繪圖，分別有金屬外殼包裝及普通紙盒包裝兩款，圖為普通紙盒包裝版本。

COLLEEN No.3030 12枝裝

17.5厘米六角形筆桿3B鉛筆（日本製造），專門用於修改黑白菲林底片。在數碼攝影尚未普及的年代，使用菲林拍照後的底片及相片都需要加工，而這款鉛筆是在輸出後的黑白相紙表面使用，屬於專業文具。

PELIGRAPH HEAVY DUTY
HB606

12枝裝17.5厘米六角形筆桿鉛筆（德國製造），除了用於書寫，還適用於速寫，所以也屬專業用具。

VENUS DRAWING PENCILS
維納斯專業用素描鉛筆

七十年代後的產品（美國製造），除了有每盒12枝獨立包裝外，還有典雅的外盒包裝，每份6盒。盒面使用了當年稀有的燙金印刷技術，從六十年代的同款商品可見印刷效果不一樣，兩者比較之下，能明顯看到不同年代產品的特色，可見印刷技術的改進使產品在新時代多了一種「身份之別」。

TOMBOW蜻蜓牌6枝裝

17.5厘米圓形筆桿B鉛筆（日本製造），標明是學習寫字專用的硬筆。

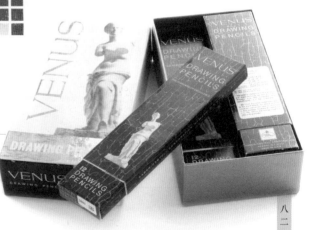

八二

到愈是專業和高檔的鉛筆，都不附有橡皮擦在鉛筆末端的，因為橡皮擦是另一類專門文具；更正確地說，一些用於專門職業的鉛筆都不附有橡皮擦。

例如素描鉛筆與普通鉛筆是不同的，而不同國家採用不同石墨製造的素描筆，在碰上不同粗幼大小纖維的紙張時，也會得出不同的深淺和紋理效果；還有一些供商務用的鉛筆，設計簡約，以給人一種穩重和專業的感覺。其實很多不同專業也有其專用的專業文具，如則師、畫師、攝影師等，乃至攻讀工業和廣告相關課程的學生和在職人士等，都有其專有文具。

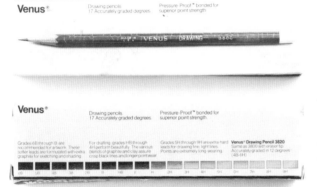

VENUS No. 3800　12枝裝

17.5厘米六角形筆桿HB鉛筆（美國製造），用於專業繪圖，從盒底可見當年已有十七種不同深淺軟硬的筆芯供選擇；而筆桿的墨綠色石紋及鉛筆頂端的白色部分，是此款鉛筆的經典標記。

GREAT WALL 長城牌

木工專用鉛筆（中國製造），顧名思義，是木匠專用。所以筆桿採用橢圓形設計，鉛筆芯也是扁平長方形的，跟一般鉛筆很不同，又跟現代考試專用的扁平長鉛芯筆一樣。

MASAKI 真崎12枝裝

17.5厘米六角形筆桿HB鉛筆（日本製造），專業繪圖用。這個品牌當年在香港並不是十分流行，相信只限於個別在香港生活的日本人士或日本機構使用。

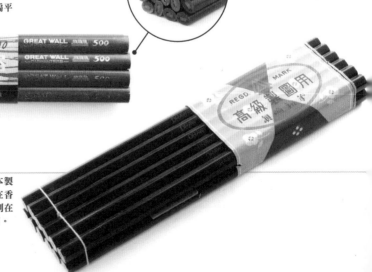

鉛筆被廣泛使用

現在的鉛筆有三四百種之多，所以鉛筆不但是手的延伸，準確點說，其實是腦的延伸。這個世界的很多東西，都是由一枝鉛筆開始，過往大如一座建築物、一件藝術品，都是由鉛筆起草稿開始。

九十年代前，因輕工業發達、工廠林立，大多工作以件工計算，多勞多得，所以常常會使用鉛筆填寫資料，例如計算數目、記錄相識工友的聯絡資料，傳呼台的接線生會用來登記電話、為客人留紀錄，酒樓、茶樓的知客（接待

MASAKI YAMATO
日本著名文具品牌MITSUBISHI三菱的前身（日本製造）。

GOLDFISH 金魚牌 12 枝裝
17.5厘米六角形筆桿HB鉛筆（中國製造），包裝盒面用開窗口式設計，因鉛筆筆桿上都印有色彩艷麗的圖案，唯獨窗口是鑽石水滴形，不易看清筆桿上的圖案，有點失去了原有窗口式設計的功能。

員）會用來登記枱號，在學生必定會用來做功課……總之有數之不盡的用途。需知道，八十年代初，單單是美國就已經每年賣出二十五億枝鉛筆，所以製造的數目就當然遠超二十五億枝了，而這個數目已經能夠圍繞地球赤道十一次了！

鉛筆在生活中被廣泛使用、解決生活上不同的問題，理論上人們應該好好保管這些被大量使用、脆弱無助的鉛筆，但事實剛好相反——不但沒有好好保管，更將其任意浪費、扔掉或遺失。如果這兩百多年來沒有出現過鉛筆，我們的生活會有甚麼改變呢？世界又會成甚麼模樣？

SWALLOW 燕子牌 12 枝裝
17.5厘米六角形筆桿HB鉛筆（中國製造），是中國製造的鉛筆當中較少用的產品，因當年國內以金屬外殼作鉛筆的包裝外盒，所以屬於極少量。這款產品可用於送禮，或作為海外賓客來訪的手信。

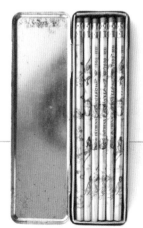

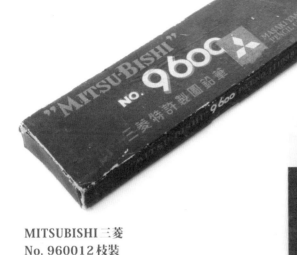

MITSUBISHI 三菱
No. 9600 12 枝裝
17.5厘米六角形筆桿鉛筆（日本製造），屬於日本三菱旗下其中一款專利註冊產品。

CHUNG HWA 中華牌
No. 6151　12 枝裝
17.5厘米六角形筆桿HB鉛筆（中國製造），相信這是中國鉛筆品牌及中華牌中最普及的型號之一，筆桿的顏色是參考德國經典鉛筆品牌設定，如果要分辨其年份，就要注意包裝盒的商標和有沒有電腦條碼，從不同細節去分辨不同的生產年代。

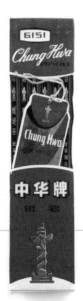

TOMBOW 蜻蜓牌
No. 8027 12 枝裝
17.5厘米六角形筆桿HB鉛筆（日本製造），按筆桿顏色配搭，相信是參照德國經典鉛筆品牌的風格——紅黑間條被賦予高級和專業的感覺，所以直到現在，很多不同國家的不同鉛筆品牌仍有相類近的產品。

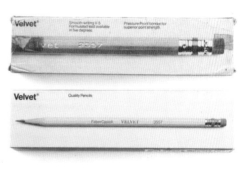

Faber Castell Velvet
No. 3557（Med. Soft）12 枝裝
17.5厘米六角形筆桿鉛筆（美國製造）

STAEDTLER 施德樓
COCK 12枝裝

17.5厘米六角形筆桿6B鉛筆（德國製造），雖由德國製造，筆桿上卻印有中國繁體字，相信是於早期為了打入亞洲市場而推出的亞洲版。

MITSUBISHI 三菱
No. 3000 12枝裝

17.5厘米六角形筆桿HB鉛筆（日本製造），曾在香港被廣泛使用，包裝方式沒有太花心思，價格也較便宜，比起同類型德國鉛筆的售價低百分之三十。

STAEDTLER 施德樓
NORIS 12枝裝

17.5厘米六角形筆桿HB鉛筆（德國製造），黃色包裝盒面跟筆桿使用的黃色，是德國經典鉛筆的其中一個顏色標記；及後，多個不同國家、不同品牌的鉛筆產品都使用相類似的顏色設定，可見其影響力之深遠。

STAR – LIGHT 12枝裝

17.5厘米六角形筆桿HB鉛筆（日本製造），此款鉛筆由 Y. T. Co. 生產，因資料不多所以難以追查，相信是一些小型日本生產商自行生產的廉價鉛筆產品。從筆桿上的油漆質素和印刷，都能夠看出粗糙的感覺。

CHUNG HWA 中華牌
No. 101 12枝裝

17.5厘米六角形筆桿HB鉛筆（中國製造），此款產品屬於專業用具，主要用於繪圖或素描速寫。

GOLDFISH 金魚牌 12 枝裝

17.5厘米六角形筆桿HB鉛筆（中國製造），此款鉛筆多在新界偏遠地區如屯門的小文具店銷售，還有港島區如鰂魚涌的一些街坊小店也能找到其蹤影，並不是十分流行；其價錢相對中華牌鉛筆，大約便宜百分之廿五至三十。

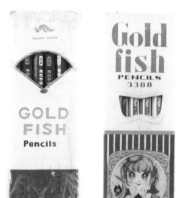

Camel - Metalic 12 枝裝

17.5厘米圓形筆桿鉛筆，從商標觀察，這款產品很大可能是台灣製造的鉛筆，而且筆桿比一般正常鉛筆幼一半。七十至八十年代期間有一段很短的時間，女孩子們興起使用筆桿特別幼的鉛筆，而這產品就是其中一款。

SANFORD 12 枝裝

17.5厘米六角形筆桿鉛筆（美國製造），這款產品是香港文華東方酒店特別訂購自用的，屬非賣品，坊間已很難找到其蹤影。使用之後，定必能感受到這款原版的質素之高。

STAEDTLER 施德樓
MARS 12 枝裝

17.5厘米六角形筆桿HB鉛筆（德國製造），這是近年復刻的產品，從其金屬外殼包裝盒的底部可見電腦條碼。

MITSUBISHI 三菱 12 枝裝

17.5厘米六角形筆桿HB鉛筆（日本製造），是戰後至五十年代的產品。

這多款鋼筆、沾水筆所使用的金屬筆嘴，都是由歐洲流入香港的，當中有不少都是二次世界大戰前的產品，而這批筆嘴的主人是因來港營商而定居於此的一名洋人；這些是若干年前，我在在中半山隨着一張古老英式書枱一同收集回來的！

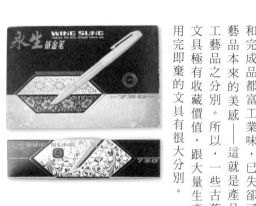

鋼筆

鋼筆，主要為洋人開始使用，在香港主要作送禮用。由於它是象徵身份的文具，所以不論筆身還是筆尖，都選用獨特的材質，筆尖都使用21K包金並以人手製造。自工業革命後，筆尖都由機械製造，材質和完成品都富工業味，已失卻了工藝品本來的美感——這就是產品和工藝品之分別。所以，一些古舊的文具極有收藏價值，跟大量生產、用完即棄的文具有很大分別。

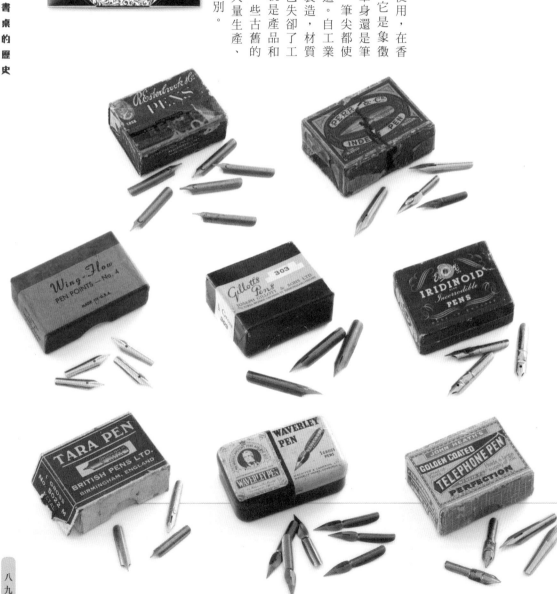

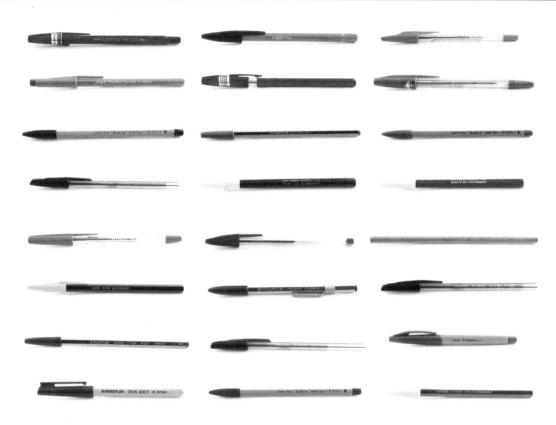

原子筆

原子筆是二次世界大戰後的文具產品，於六十年代開始普及。由於採用了全新的用完即棄概念，且銷售價格廉宜，所以很快就取替了鋼筆和沾水筆的市場！由於香港是殖民地，所以在英美貿易的利益關係下，從政府部門、政府學校到坊間，大多都是售賣和使用美國、英國及德國製造的原子筆。到了六十至七十年代，日本原子筆才開始被香港輕工業的廠家大量採用，除了與銷售價格有直接關係，最重要的還是質素穩定。

那時很多老師和學生都喜歡使用日本品牌，而其中一款就是筆桿以木材製造的日本斑馬牌原子筆，老師們最喜歡使用紅藍雙色那一款！所以，日本斑馬牌原子筆也是大部分香港人的文具共同回憶。

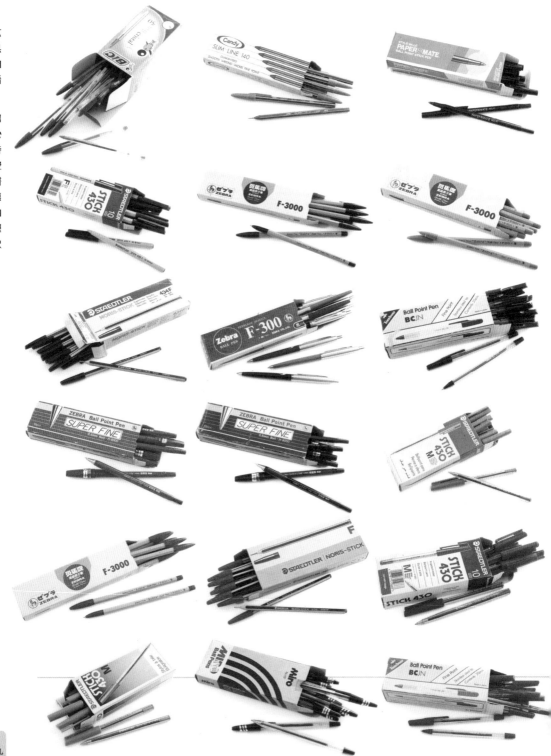

從各個不同國家品牌連原裝包裝盒的原子筆，
能容易察覺到早年大部分原子筆都只有三種
主要顏色，就是藍色、紅色和黑色，到後來才
有綠色，現在還有紫色、粉紅色和更多顏色選
擇。早年香港還是使用藍色、粉紅色、紅色為主，黑色
也不太受歡迎。我之所以知道，是因為在後期
搜尋老文具時，曾在不同結業文具店的倉底找
到大量原子筆，但黑色的存貨是藍色或紅色的
十倍或以上。

當時的文具店，不論大小，
總之只要在環境和空間許可
的情況下，都會在最近門口
的位置設置一個玻璃筆櫃，
擺設一些比較名貴的原子筆
及鋼筆。當時很多打工仔或
推銷員都會在袖衫袋插上一
枝能夠代表身份的原子筆或
鋼筆，尤其能在白領階層明
顯看到這個現象。所以，當
時很多雜誌和報章廣告，都
會推銷這些來自美國及德國
的知名原子筆及鋼筆品牌。
在攝影仍未普及之時，都是
採用人手形象化繪圖來吸引
消費者的，當攝影開始普及
和印刷技術改進後，這些高
檔次的文具都以簡單直接和
高超的攝影手法製作廣告。

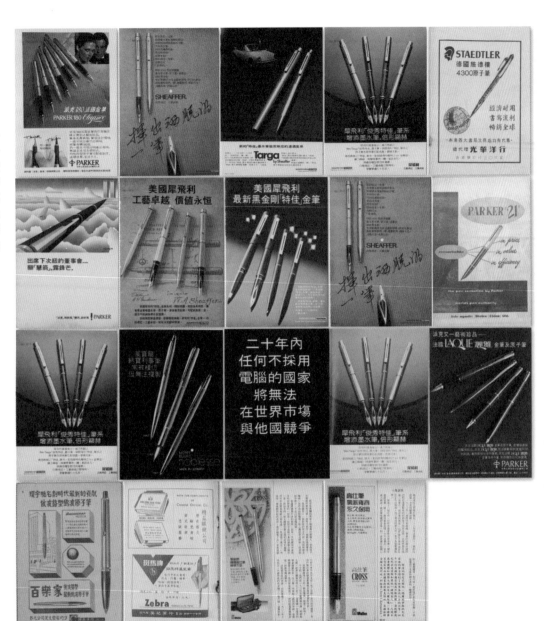

顏色筆

蠟筆

長城牌 12 枝裝

12色圓形筆桿蠟筆（中國製造），包裝盒面和盒底用上中國簡體文字及英文文字作設計，相信這是為了方便出口到海外而設計的包裝方案。

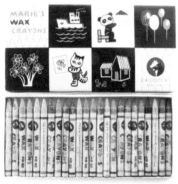

友誼牌 12 枝裝

12色5.5厘米圓形筆桿蠟筆（中國製造）

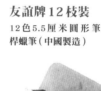

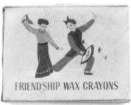

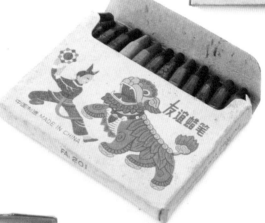

馬頭牌 24 枝裝

24色圓形筆桿蠟筆（中國製造），封面採用了兒童產品中較少出現的黑白方塊，在當時來說可算是大膽之作……但從現今角度看又極富現代感，這也可能想標榜這款蠟筆有豐富色彩度的特性。

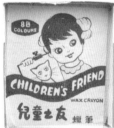

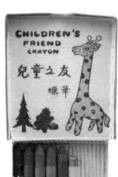

兒童之友 8 枝裝

8色7厘米圓形筆桿蠟筆（中國製造），包裝盒採用底盒連盒蓋的設計，是中國自二次世界大戰起至六十年代期間喜歡採用的包裝模式之一。

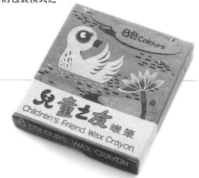

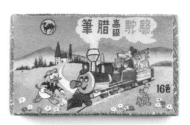

駱駝牌 16 枝裝

16色7厘米圓形筆桿蠟筆（台灣製造），包裝盒面的插圖是以美國和路迪士尼樂園為藍本繪畫的，雖然是早年山寨版的迪士尼卡通人物造型，但從現今角度來欣賞，確實另有一番風味，而且不少山寨版文具也是收藏家的蒐集對象。

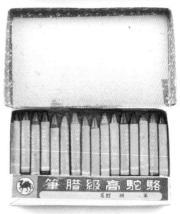

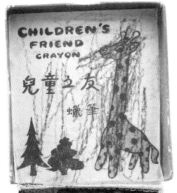

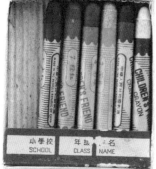

兒童之友 8 枝裝

8色7厘米圓形筆桿蠟筆（中國製造），包裝盒採用底盒連盒蓋的設計，是自二次世界大戰後至六十年代，中國喜歡採用的設計模式之一。封面以牧羊的民族少年為題材，也是對海外宣傳的軟文化。

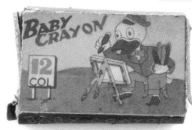

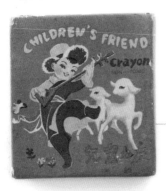

Baby Crayon 12 枝裝

12色3.5厘米圓形筆桿蠟筆（日本製造），這是同類產品中最迷你的！

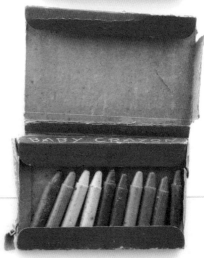

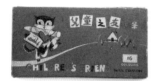

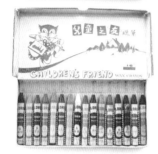

兒童之友16枝裝

16色8厘米特粗圓形筆桿蠟筆（中國製造），包裝盒採用底盒連盒蓋的設計，並用上了中英文，相信除了方便在海外銷售，也是針對早年在國內主要大城市生活的洋人孩子。

火箭牌12枝裝

12色迷你圓形筆桿蠟筆（中國製造），包裝盒面以中國少年對探索月球的好奇心為主題，除了宣揚中國對發展航天科技的決心，還凸顯了少年人是未來的棟梁。

蠟筆

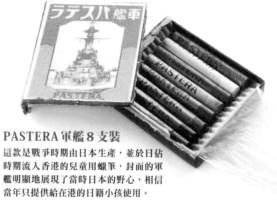

PASTERA軍艦8支裝

這款是戰爭時期由日本生產，並於日佔時期流入香港的兒童用蠟筆，封面的軍艦明顯地展現了當時日本的野心，相信當年只提供給在港的日籍小孩使用。

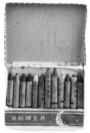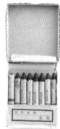

月王牌12枝裝及8支裝

12色蠟筆（台灣製造）

LION12枝裝12色

六角形筆桿蠟筆（台灣製造）

SAKURA 櫻花牌
HELLO KITTY 8枝裝

8色12厘米圓形筆桿蠟筆（日本製造），賣點是橡皮擦能夠擦掉。

HORSE 8枝裝

8色9厘米圓形筆桿蠟筆（泰國製造），泰國製造的文具在香港較少文具店出售，使用率低。包裝盒其中一面採用開窗口式的設計，相信都是參照其它國家的做法。

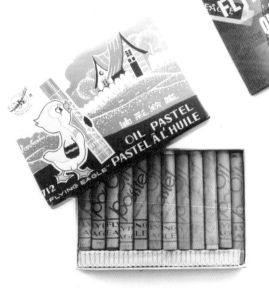

FLYING EAGLE 12 枝裝

12色7厘米圓形筆桿油粉彩筆（中國製造），透過封面設計風格，猜測左方是屬於六十至八十年代的產品。而上面這個，從封面設計可判斷那是屬於八十年代後期的產品。

SAKURA 櫻花牌 25 枝裝

25色圓形筆桿油粉彩筆（日本製造），包裝盒面採用經典的日本冬季的富士山雪景為主題，為不少使用者留下美好的童年回憶，以及對日本文化的追求。這個系列分別有25色16色及12色。

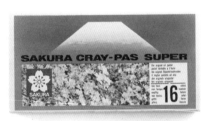

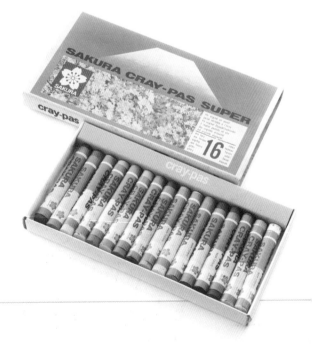

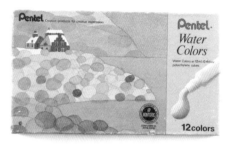

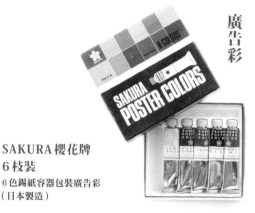

廣告彩

PENTEL 12 枝裝

12色12毫升水彩顏色（日本製造），水彩顏料的
容器為塑膠瓶，由於在採用塑膠瓶前是使用金屬
容器的，由此可推斷這是八十年代中後期的產品。

SAKURA 櫻花牌 6 枝裝

6色錫紙容器包裝廣告彩
（日本製造）

PENTEL 8 枝裝

8色錫紙容器廣告彩（日本製
造），這個產品當時在港島區
的銷售比較多，盒面有七十
年代或之前的簡約設計風
格，所以推斷為六十年代或
七十年代初的產品。

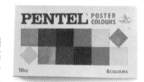

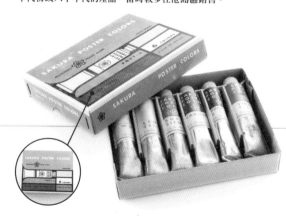

馬頭牌 6 枝裝

6色錫紙包裝廣告彩
（中國製造）

SAKURA 櫻花牌 6 枝裝

6色錫紙容器廣告彩（日本製造），盒面的平面設計，
有七十年代或之前的簡約風格，所以推斷它是七十
年代初或六十年代的產品，當時較多在港島區銷售。

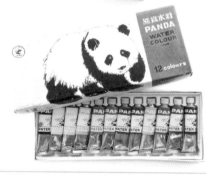

熊貓牌 12 枝裝

12色錫紙包裝廣告彩（中國天津製造）

STAEDTLER LUNA 系列的 12 枝裝

12色木顏色筆，從右至左展示了盒面在不同年代的演變過程，可清楚看到商標的轉變，及小帆船及船艙窗口數目的變化，這些都能夠告知我們產品的出產年份。

右：六十至七十年代（德國製造）
中：七十至八十年代（馬來西亞製造）
左：八十至九十年代（馬來西亞製造）

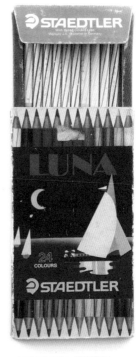

STAEDTLER 施德樓 12 枝裝

12色圓形筆桿木顏色筆（馬來西亞製造），包裝盒底附有電腦條碼及「CE」安全標記。從以上兩點便可清晰判斷這是屬於八十年代中後期的產品，因為八十年代中電腦開始普及化，以及商品都開始使用電腦條碼了。

STAEDTLER 施德樓 LUNA 12 枝裝

24色圓形筆桿木顏色筆（德國製造），包裝盒面一直保留月夜下的帆船這個經典畫面，為全球廣大使用者留下深刻印象。

STAEDTLER 施德樓 LUNA 12 枝裝

12色圓形筆桿木顏色筆（德國製造），以金屬外盒包裝，盒底附有基本顏色混色指引，讓使用者更容易掌握顏色的調配與混合，輕鬆創作出心目中理想的畫面。

COLLEEN 3 枝裝

6色17.5厘米圓形筆桿木顏色筆（日本製造），二次世界大戰後至五十年代的產品，3枝裝可算是同類型產品中比較具有針對性的市場策略銷售方案。

STAEDTLER 施德樓 LUNA 12 枝裝

12色六角形筆桿木顏色筆（德國製造），包裝盒面用上了德國足球運動的照片，作為足球運動的軟性宣傳；包裝盒底附有基本顏色混色指引，以加強小朋友對顏色運用的概念。

COLLEEN 12 枝裝

12色17.5厘米圓形筆桿木顏色筆（日本製造），從包裝設計可推斷這是屬於七十年代前期的產品。

STAEDTLER 施德樓

紅藍雙色工業用圓形筆桿木顏色筆（德國製造）

COLLEEN 12 枝裝

12色17.5厘米圓形筆桿木顏色筆（日本製造），這款屬八十年代中後期產品。

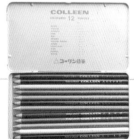
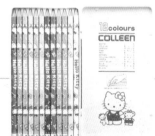

COLLEEN 12枝裝

12色17.5厘米圓形筆桿木顏色筆（日本製造），金屬外盒包裝，於八十年代在香港大元公司發售，包裝盒附有「CE」安全標記，售價為港幣8.9元一盒。盒內附有正確取出木顏色筆的插圖指引，是較少見的文具教育材料。包裝盒左右兩邊角位各有一個凹位，是盒子的開關掣，只需放在放在桌面按下就能開啟。

三星牌 12 枝裝

12色9厘米圓形筆桿木顏色筆（中國製造），這款木顏色的包裝可算是文具中的經典了！包裝盒面用上簡單的推拉式動畫設計，不論是電視機或金魚缸畫面，都會隨着內盒拉開而轉換魚兒的動態，做法既簡單，又能吸引消費者！

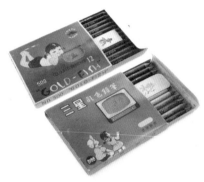

COLLEEN THE RUNABOUTS 12 枝裝

12色8.5厘米圓形筆桿木顏色筆（日本製造），金屬外盒包裝，盒面的平面插圖是八十年代尾日本SANRIO旗下的經典系列之一。

COLLEEN for Lady 系列 12 及 24 枝裝

12及24色17.5厘米圓形筆桿木顏色筆（日本製造），包裝盒面和盒底精美插圖，由日本殿堂級插畫家高橋真琴先生繪畫。

COLLEEN Little Twins Stars 12 及 6 枝裝

12色17.5厘米圓形筆桿木顏色筆（日本製造），金屬外盒包裝，盒面上的平面插圖是七十年代尾日本SANRIO旗下的一個經典系列。

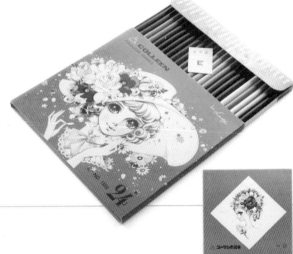

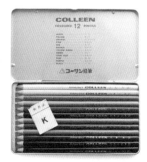

COLLEEN 12枝裝

12色17.5厘米圓形筆桿木顏色筆（日本製造），金屬外盒包裝，盒面上的插圖由日本亞士工房繪畫。

三星牌6枝裝

6色9厘米圓形筆桿木顏色筆（中國製造），是比較少見的產品，但在香港老文具店貨倉都積存了不少老存貨。包裝外盒用上電視機的開窗口模式的設計。

COLLEEN KEROKERO KEROPPI 12枝裝

12色8.5厘米圓形筆桿木顏色筆（日本製造），金屬外盒包裝，這個經典卡通造型系列曾於九十年代初熱賣一時，屬日本SANRIO旗下產品。

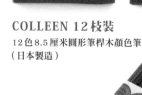

三星牌24枝裝

24色9厘米圓形筆桿木顏色筆（中國上海製造），包裝盒面和盒底均使用了中國簡體文字及英文文字作設計，相信是為了方便出口到海外。

COLLEEN 12枝裝

12色8.5厘米圓形筆桿木顏色筆（日本製造）

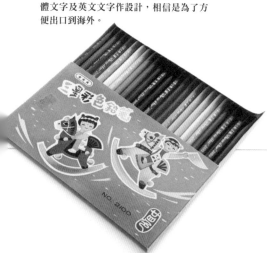

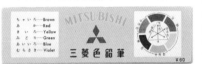

MITSUBISHI
三菱鉛筆6枝裝

6色17.5厘米圓形筆桿木顏色筆（日本製造），包裝盒底附顏色寒、暖及中性顏色兑換圖表，方便使用者掌握及理解顏色的運用。

友愛牌12枝裝

12色9厘米圓形筆桿木顏色筆（中國製造），以上兩款都是出口到海外的產品。

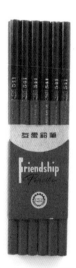

三星牌12枝裝

12色9厘米圓形筆桿木顏色筆（中國製造），包裝盒底盒連盒蓋，且可以斜立，是早年較少見的包裝設計；盒蓋的圖案以石印印刷技術印製而成。

友愛牌12枝裝

紅藍雙色工業用圓形筆桿木顏色筆（中國製造），此款鉛筆特定為不同的輕工業或重工業設計和生產。用途廣泛，如木工、製衣、機械工程、造船、修船、石礦場等等，均被廣泛使用。

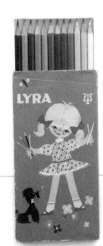

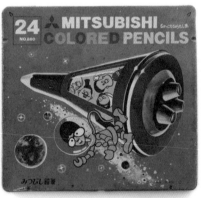

LYRA
OSIRIS 12枝裝

12色六角形筆桿木顏色筆（德國製造），這個牌子木顏色筆的長度較短，主要供小朋友使用。

MITSUBISHI 三菱24枝裝

24色17.5厘米 圓形筆桿木顏色筆（日本製造），金屬外盒包裝，盒面是日本六十至七十年代的經典卡通代表。

TOMBOW 蜻蜓牌
12枝裝

12色17.5厘米圓形筆桿木顏色筆（日本製造），金屬外盒包裝，盒面取材於經典超音速客機；打開盒蓋後，內裏附有超音速客機的簡單介紹說明，內容亦提及到此客機將於一九七三年於日本機場降落。由此可見，這是屬於六十年代末期至七十年代初的產品。

UNION 6枝裝

12色17.5厘米圓形筆桿木顏色筆（日本製造），包裝盒面用開窗口式設計，以便購買者清晰快捷地看到產品的真實面貌，增強其購買的信心。

MIDORI 12枝裝

12色17.5厘米圓形筆桿木顏色筆（日本製造），金屬外盒包裝，盒面插圖由日本知名插畫家RUNE NAITO執筆！

SAKAMOTO
Hello Kitty 10枝裝

10色17.5厘米扁長方形筆桿木顏色筆（日本製造），包裝外盒為透明PVC，這款筆桿是扁長方形的，因此當10枝合併在一起，便能夠拼湊出一個完整的畫面，屬收藏價值較高、實用程度高的產品。

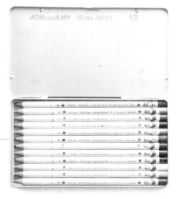

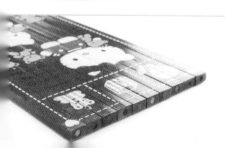

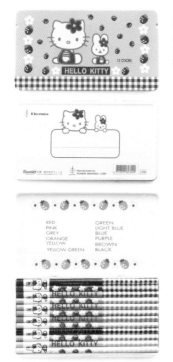

BENSIA - Hello Kitty 12 枝裝

12色17.5厘米圓形筆桿木顏色筆（日本製造），金屬外盒包裝，盒底附有電腦條碼，是九十年代末期的產品。

SWAN - TIGER 12 枝裝

12色圓形筆桿木顏色筆（德國製造），盒面設計以一九六九年人類首次登陸月球作題材，由此可推斷這是七十年代初的產物。

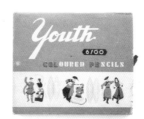

青年牌 12 枝裝

12色9厘米圓形筆桿木顏色筆（中國製造），包裝盒面和盒底用上中國簡體文字及英文文字作設計，相信是為了方便出口到海外。盒面採用少數民族圖案作為主題，是對海外宣傳的軟文化。

金魚牌 12 枝裝

12色17.5厘米圓形筆桿木顏色筆（中國製造）

LIBERTY 6 枝裝

12色圓形筆桿木顏色筆（台灣製造），包裝盒面使用了美國和路迪士尼卡通人物來吸引小朋友。

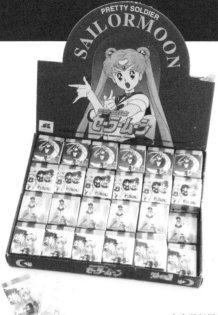

橡皮擦

九十年代，多款美少女戰士原裝橡皮擦連原裝盒出售。這批都是在馬鞍山文具店結束營業時尋得的文具經典產品！

大家還記得經典電玩遊戲《食鬼》嗎？在電子遊戲熱潮的帶動下，就連橡皮擦都出現食鬼們的影子！

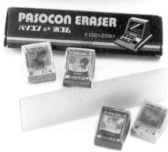

此款輪狀矽膠橡皮擦的外型獨特，這個設計主要是針對擦掉細微錯處而設，同時希望保持橡皮擦的厚薄度。

七十年代乃電子遊戲機剛開始普及的時間，那時的文具設計師都會將時代的特徵注入文具，正如這款橡皮擦的設計，就是初代電腦遊戲機的外型。所以，文具也是一時代的小縮影，可以透過它們去了解時代的演進過程。

這是日本製造並使用乾電池操控的電動橡皮擦筆，價格昂貴，供專有職業人士使用，相信當時在香港並不是十分普遍及流行。

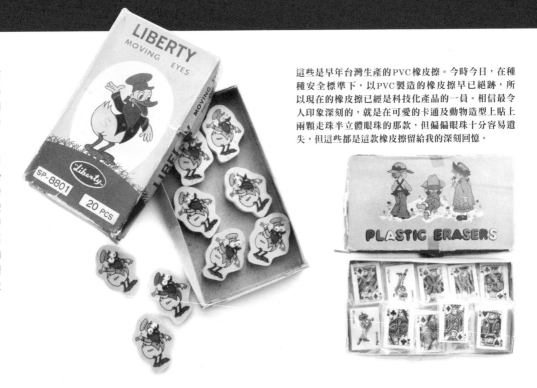

這些是早年台灣生產的PVC橡皮擦。今時今日，在種種安全標準下，以PVC製造的橡皮擦早已絕跡，所以現在的橡皮擦已經是科技化產品的一員。相信最令人印象深刻的，就是在可愛的卡通及動物造型上貼上兩顆走珠半立體眼珠的那款，但偏偏眼珠十分容易遺失，但這些都是這款橡皮擦留給我的深刻回憶。

多款不同的矽膠橡皮擦，不論是法國、美國還是日本製造，外型設計上都大同小異。各品牌矽膠橡皮擦的外型都是平行四邊型，相信是考慮到斜面末端有助準確擦掉細微位置，故以此作為設計方案。

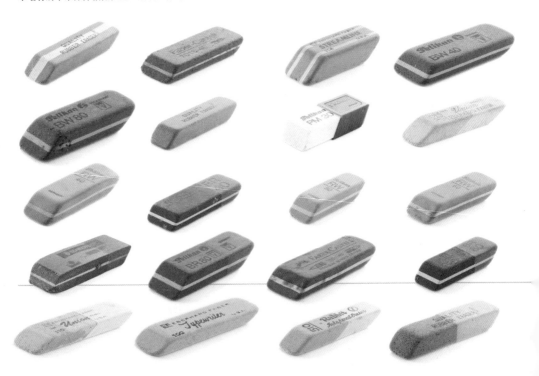

A至Z橡皮擦，佔據香港的文具回憶榜榜首，其令人懷念的程度遠遠拋離其它文具！令人印象深刻的原因，是其十分差的擦拭效果，總是愈擦愈恷懶。然而，這些在回憶中不美好的片段，變成了大家今日的美好回憶！其實，A至Z橡皮擦有兩個產地，原裝的是日本製造，由於大受歡迎，所以台灣也生產了相類似的——擦不乾淨的版本就是台灣製造的。台灣橡皮擦的製造物料主要是PVC膠（聚氯乙烯，世界上產量最高的塑膠產品之一），所以擦不乾淨也十分正常。雖然因擦不乾淨而令大家印象深刻，但其實在對日本原裝正版的A至Z橡皮擦太不公平了。

推桿式及可替換補充裝的橡皮擦筆，除了方便使用，還能使橡皮擦沒那麼容易遺失。

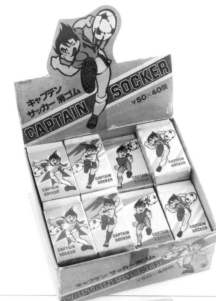

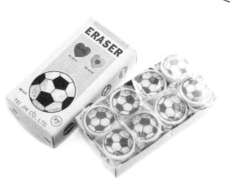

八十年代，在《足球小將》的熱潮下，坊間很多文具都會以足球作為主題，例如這盒原裝的足球題材橡皮擦，就是其中一個例證。

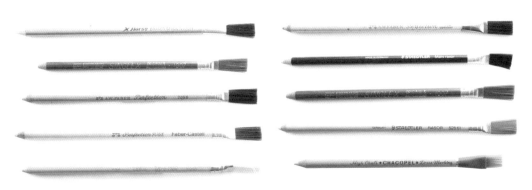

使用打字機，不免打錯字，而鉛筆狀砂膠橡皮擦筆就是針對這些微細錯處而面
世，因打字機所打出的標點或英文字，都只佔幾毫米的空間，所以需要使用更
加纖細和精準的砂膠橡皮擦筆，以準確地擦掉紙張上那沾滿油墨的錯處。

這些是中國、日本、德國或台
灣製造的橡皮擦，而這批橡皮
擦都用上了類同的設計方案，
當中採用了藍色，而且所有商
標都是簡潔的反白字。相信這
個經典的顏色配搭也是源於德
國，後來經日本不同的知名文
具品牌發揚光大至今。直到今
天，仍有不少新加入的橡皮擦
成員以這一套的裝束面世，相
信是因為這個顏色配搭的橡皮
擦已是質量保證，大家都放心
採用。

鉛筆套及駁筆桿

鉛筆有沒有盡頭？有的，但要用盡，就需要兩個「好朋友」幫忙了！

第一個是套在鉛筆尖端的鉛筆套，它能延長及保護鉛筆筆芯的壽命，多數以塑膠製造，往往都是顏色鮮艷，且印有各式各樣的卡通及動漫造型；而在塑膠未普及之前就會採用輕金屬作材料，呈三角錐體，形狀沒有太多變化，主要使用簡單顏色，且沒有圖案。後來塑膠工業興起，鉛筆套可以透過工模生產，能製造出不同形狀；隨着工業技術不斷發展，之後更能生產出透明的鉛筆套。

第二個就是用來駁長鉛筆的駁筆桿，我們通常叫作「駁腳」。也許是因為物資短缺，又或者是歐洲人注重環保概念，所以設計這類文具產品配合鉛筆使用，將鉛筆盡量用到最盡。駁筆桿有全金屬製造的，也有以塑膠混合黃銅作物料，都是一些輕量的材料，以免使用者在使用時太容易產生疲勞。

駁筆桿大約長四至四吋半，班中家庭環境較好的同學都會使用，但為數不多，而且主要使用塑膠筆桿。至於全金屬的，我只在教員室裏看過，小時候從沒有拿過上手體驗，那金屬小桿十分光亮、全身銀色，像鏡面般光滑和亮麗；

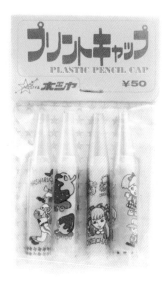

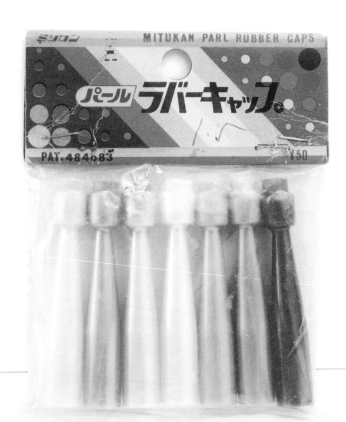

然而，我至今仍覺得這種質料跟鉛筆的質地不相配。後來，我在收集老文具這段期間找到一種像黃銅材質、帶磨砂面的駁筆桿——這就對了！這傢伙跟鉛筆實在相配，絕對是我有需要時的不二之選！

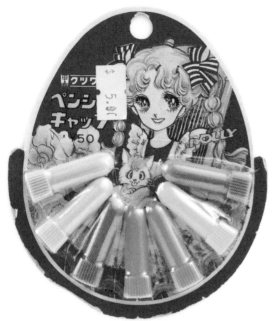

把功課簿都弄得一塌糊塗！使滿手沾上報紙的油墨，一不留神，就很容易用至刨不到時才棄掉，大約四分之三吋。最後桶狀接駁到鉛筆末端以繼續使用鉛筆，把鉛筆時候會用母親買餸包着餸菜的報紙，將其捲成項產品都是奢侈品，不是必需品。所以，我小但是，對於戰後到六十年代期間來說，以上兩

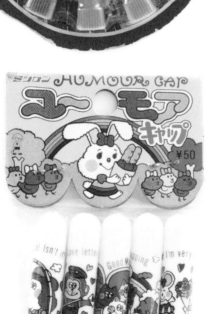

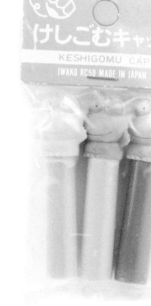

鉛筆卷筆刀

鉛筆卷筆刀，用於削鉛筆，我們通常叫作「鉛筆刨」。香港大部分售賣的卷筆刀機，都是日本製造。這個產品的誕生，和日本人的使用習慣有很大關係，由於日本人較喜歡使用能固定到書桌上的卷筆刀機，所以日本自二次世界大戰後就開始研發和不停改良這產品，但主要集中改變外型，因為最早的成品已是通過嚴密的工業技術生產出來，本身已經十分優良。其中，日本品牌CARL咖路牌出產的卷筆刀機最具代表性，相信香港人都有使用這件文具的共同回

外形充滿創意的鉛筆刨，小白鯨在地球儀上躍動，十分可愛！

火車頭造型的座枱型卷筆刀機！

ABRASIVE REFILL CUPS for BOSTON LEAD POINTERS

包裝用心的鉛筆刨

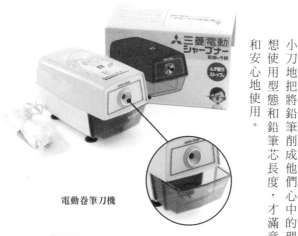

電動卷筆刀機

憶，而回憶點就是十分耐用，大部分人用了幾十年仍在使用，家中往往都有一個已經有兩代人用過的CARL咖路牌座枱卷筆刀機。有趣的是，有些人用到投訴──因為太耐用，用至表面殘舊仍功能良好，找不到更換的理由……

然而，一些有要求的職人，如攝影師、黑房曬相師、畫家、建築師等，都喜歡用一把小刀，一小刀一小刀地把將鉛筆削成他們心中的理想使用型態和鉛筆芯長度，才滿意和安心地使用。

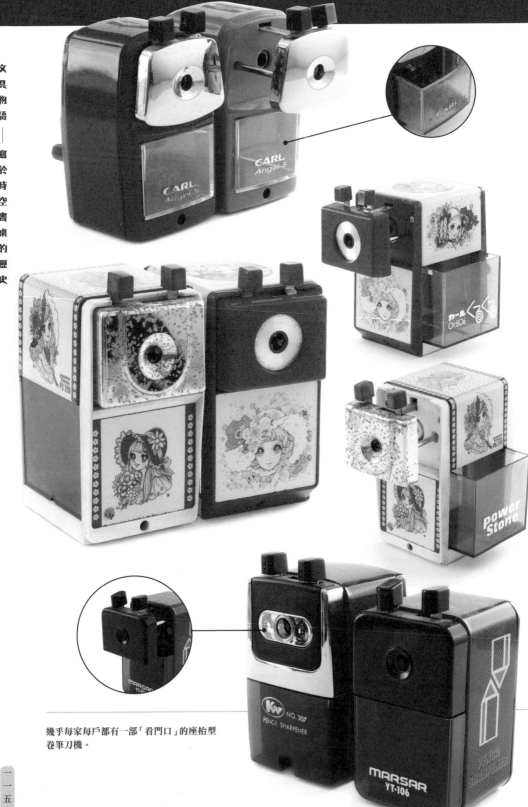

幾乎每家每戶都有一部「看門口」的座枱型
卷筆刀機。

這些粉色系的座枱型卷筆刀機的設計及造型都十分具心思，相信是為了迎接激烈的市場競爭而出現。

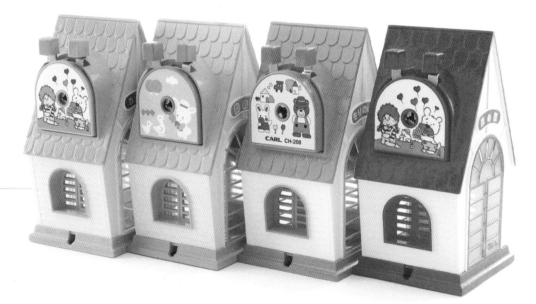

以電視作為文具的創作主題已屢見不鮮，正如這三個電視造型及配上日本經典動畫人物鐵拳浪子的卷筆刀，就是其中一個能反映當時人們對擁有電視的渴望，可見電視對普羅大眾的影響。

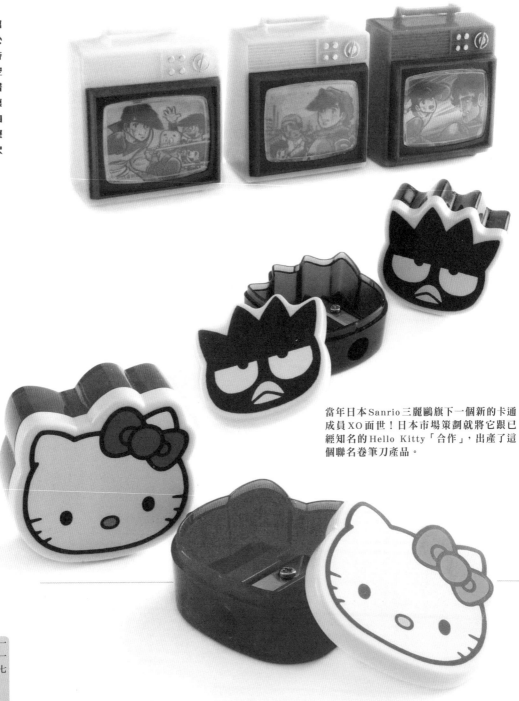

當年日本 Sanrio 三麗鷗旗下一個新的卡通成員 XO 面世！日本市場策劃就將它跟已經知名的 Hello Kitty「合作」，出產了這個聯名卷筆刀產品。

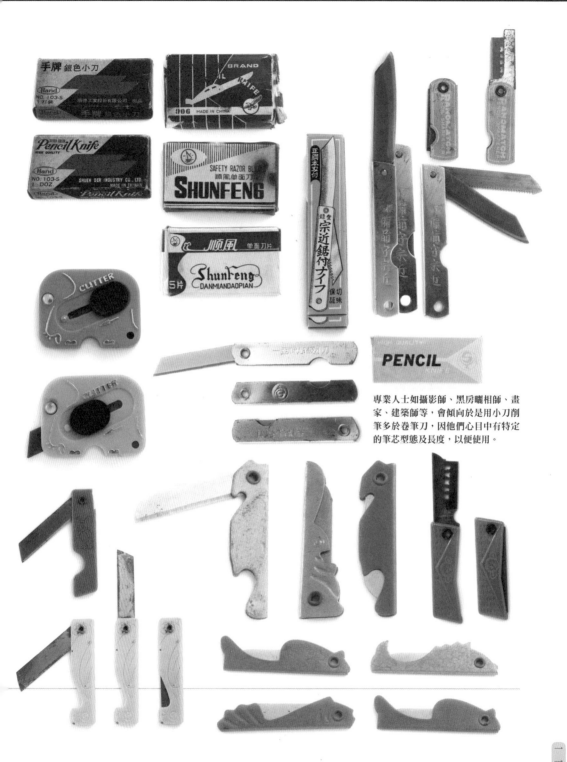

PENCIL

專業人士如攝影師、黑房曬相師、畫家、建築師等，會傾向於是用小刀削筆多於卷筆刀，因他們心目中有特定的筆芯型態及長度，以便使用。

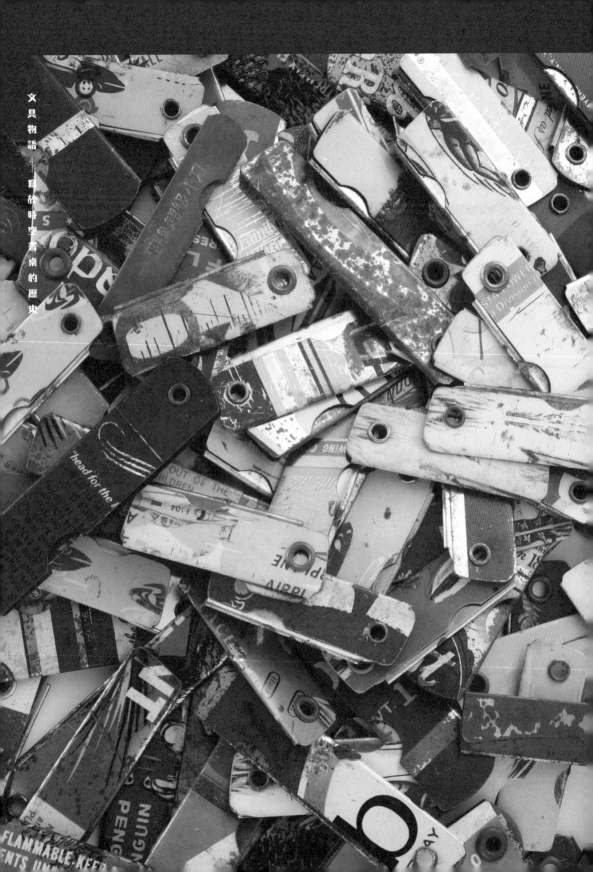

文具物語——寫於時空書桌的歷史

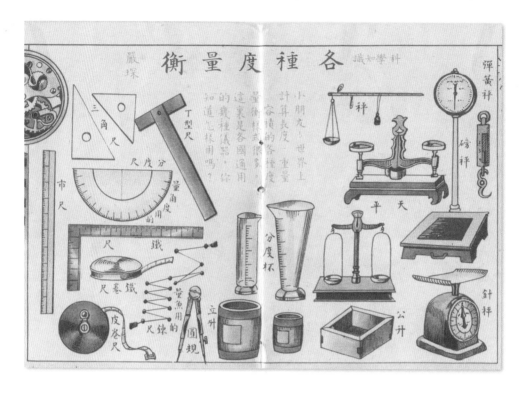

衡量度種各 科學知識

嚴琛

T型尺

三角尺

尺度分

量角度的

市尺

鐵尺

鐵卷尺

量魚用的

皮卷尺

立升

圓規

錄

分度杯

秤

彈簧秤

磅秤

天平

公升

針秤

小朋友！世界上計算長度、重量、容積的各種儀器，你知道怎樣用嗎？這裏是各國通用的幾種儀器。

直尺

在五十至六十年代製的直尺都以吋為單位，到了一九七六年，政府全面推行十進制，因而加上了厘米的刻度。我們能透過這些特徵辨識出各種直尺的出產年代，同時見證度量衡的轉變！而在還有體罰的年代，一把厚實實的木直尺就是老師的權杖和教鞭。

以往的富貴人家製造直尺，會用花梨木、酸枝等木材，民間也有一些是用竹、輕木或實木製造，至於如何選擇，取決於使用者的年齡或實際用途。二次世界大戰後，塑膠工業的引入，使直尺也塑膠化起來，六十年代已出產了透明的塑膠直尺，在徙置區內的文具店也有出售。

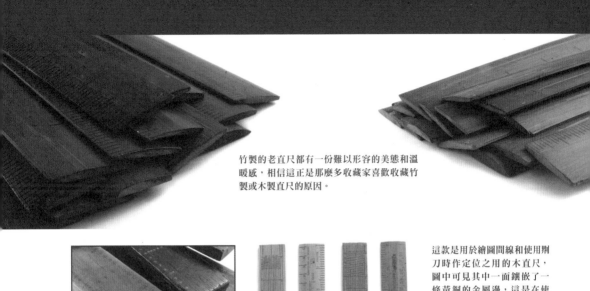

竹製的老直尺都有一份難以形容的美態和溫暖感，相信這正是那麼多收藏家喜歡收藏竹製或木製直尺的原因。

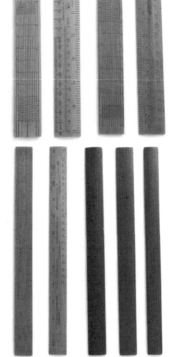

這些是上一代人希望一代傳一代、生生不息流傳下去的百子千孫尺，這種直尺往往都在中國人結婚嫁娶的時候使用。今時今日大都以塑膠尺取代，但古時這種百子千孫尺對材料的選用十分講究，如樟木、紅木、花梨木等名貴木材都會被挑選來製造直尺。細心看，直尺上的刻度都是用黃銅金屬枝，一根根地以人手嵌進去的，所以十分費時及講求工夫，這也是這種直尺的特色。

這款是用於繪圖間線和使用刐刀時作定位之用的木直尺，圖中可見其中一面鑲嵌了一條黃銅的金屬邊，這是在使用鴨嘴筆時，使帶有水分的顏料不會隨着直尺邊緣滲入；而使用刐刀時能保護直尺邊緣。這款直尺給我最深刻的回憶，是小學時體育老師用來懲罰我們……這麼厚實的直尺打在我們的小手板上，是何等的痛楚！而我小時候十分頑皮，老師更用金屬邊直尺直接敲打我的手指骨，硬頸的我即使被打至流血都沒有哼出一聲，把這名體育課老師都氣壞了！

英國製造的木直尺，左右兩邊都有斜邊，而且在十進制下，直尺上印有「吋」和「厘米」的不同刻度。

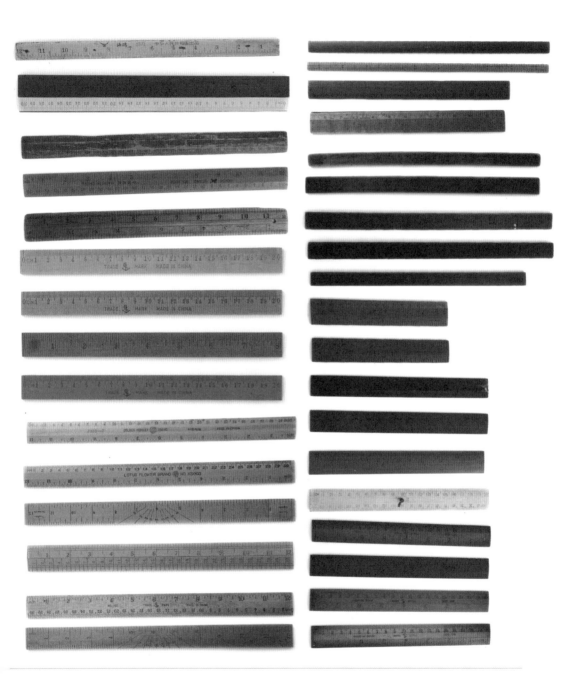

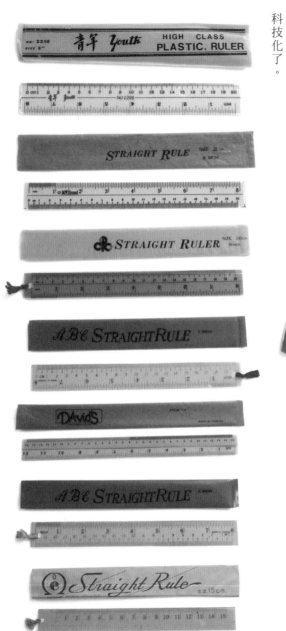

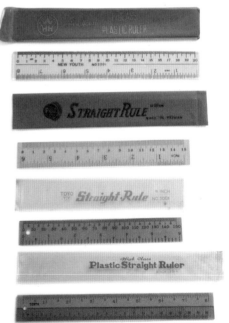

但是，歐洲國家還是會以木材作主要材料；而亞洲地區，例如中國、日本、台灣或其它鄰近國家除了使用木材，還會使用竹作為製造直尺的材料，因為竹的特性是不易變形，而且生產時間較短，配合到環保考慮因素，故竹製直尺在日本及台灣等地仍然十分流行，很容易在坊間購買得到。

其實學生還是普遍使用木製直尺，雖然小朋友比較喜愛透明的東西，但塑膠直尺始終容易折斷，加上用途單一，所以當時並不太受家長們歡迎。而現在的直尺，已經開始變得電子化和科技化了。

這些大多都是中國製造的透明PVC直尺，偶爾也會有一些是台灣或日本製造的。然而，不同塑膠原材料的質素會產生不同的變異，大部分中國製造的，都能夠透過PVC膠的質變或色變來分辨直尺的年齡；而日本在材料的選擇上比較嚴謹，材質優良，即使經歷了三四十年，PVC膠的透明度也沒有十分明顯的變化，這也是日本文具品牌多年來在質素上的堅持。當然，除了直尺本身，我們最重要的線索，還是包裹直尺的藍色膠袋套，除了能讓我們得悉直尺的品牌及生產地等重要資料外，當然還能保護直尺。

各種圖案及英文字母的 STENCIL 直尺，從普通小孩用到專業用都應有盡有！這項文具，是最令我小時候在課堂時間分心的；到中學畢業後攻讀商業設計課程，又碰上 A 至 Z 英文字母的 STENCIL 直尺，不論使用標準還是方法，都跟小時候普通直尺完全不同。在八十年代電腦還未普及時，基本上從事設計行業的人都有機會用到這款直尺──相信不少九十年代前出道的設計師都跟我有共同的回憶。

另外，塑膠直尺是文具收藏中比較少人保留和關注的項目，算是偏門。可能因為在工業革命下，塑膠直尺大都是大批量生產，加上其製造材料太普遍，因而直接影響了收藏的價值。而且，也可能因為塑膠直尺的形狀比較平面，沒有包裝，光禿禿的沒有甚麼神秘感！不管怎樣，這些直尺都替大家服務過，為大家留下過一些回憶。從塑膠直尺身上所呈現的各式設計圖案，可見美國文化與日本文化交替的蹤影。

加菲貓是美國文化的其中一個經典代表。

香港製造的塑膠直尺，當時以出口為主。

以前每逢開學日，老師都會問同學們：「買好文具了沒有？」孩子們都會雀躍地拿出新文具，來一場「文具大比拼」！一把平平無奇的直尺，到底有甚麼可以比拼？就是甚麼都比一番！

先比顏色，那時的廉價木直尺有桃紅、彩雀藍和孔雀綠等顏色，他們會比較誰的夠鮮艷；然後，還比較哪把直尺身上的木刻刻得最清楚、誰的尺身最直、哪把直尺身上的木眼較多……課室因而一片大吵大鬧。現在說來，好像很無聊，但在物資短缺的那些年，孩子沒有因此而放棄幻想的權利，即使艱苦，孩子們也會自找快樂，積極樂觀地笑對人生，就連文具都能讓他們哭笑大半天，這就是文具在孩子身上施展的魔法了。現在的小朋友手上整天拿着手機，反而體會不了這些純樸的樂趣。

文具物語——寫於時空書桌的歷史

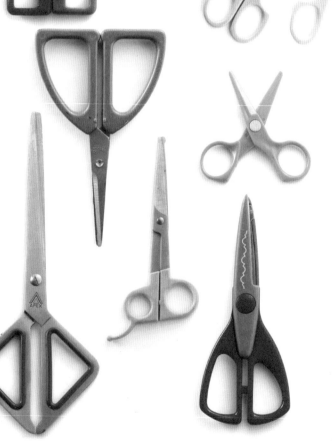

附帶量度功能的剪刀

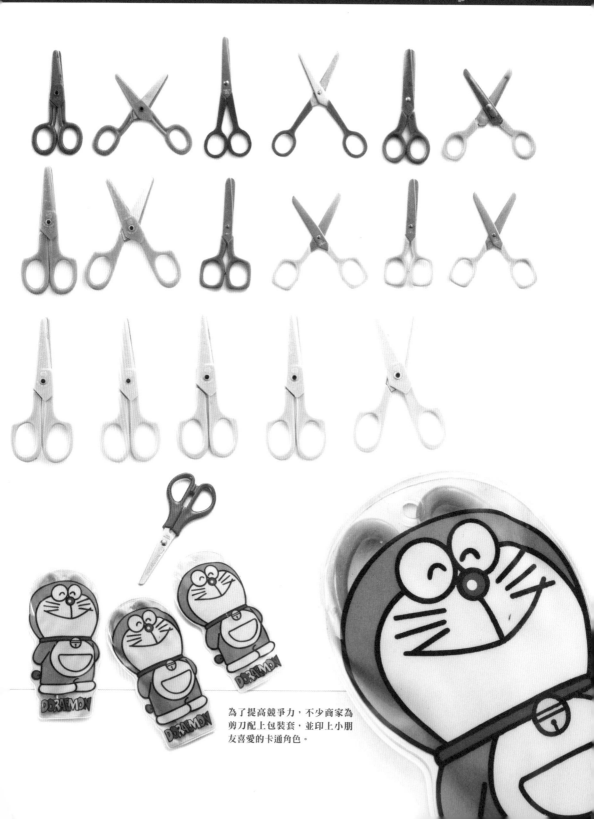

為了提高競爭力，不少商家為
剪刀配上包裝套，並印上小朋
友喜愛的卡通角色。

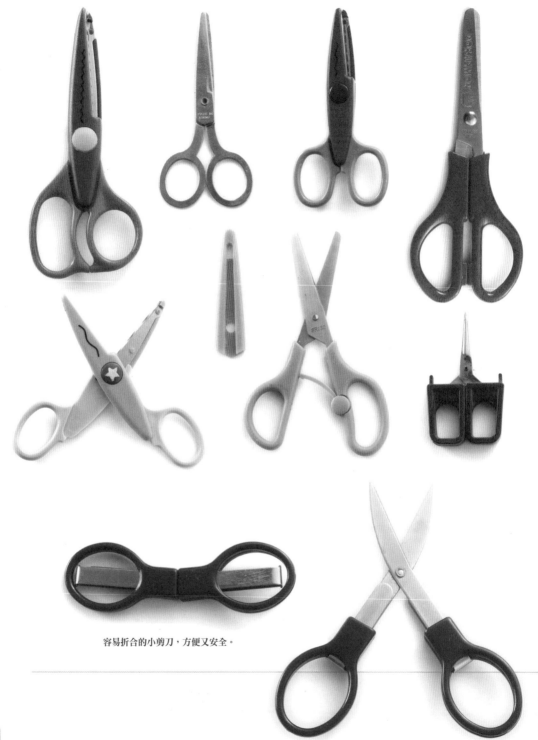

容易折合的小剪刀，方便又安全。

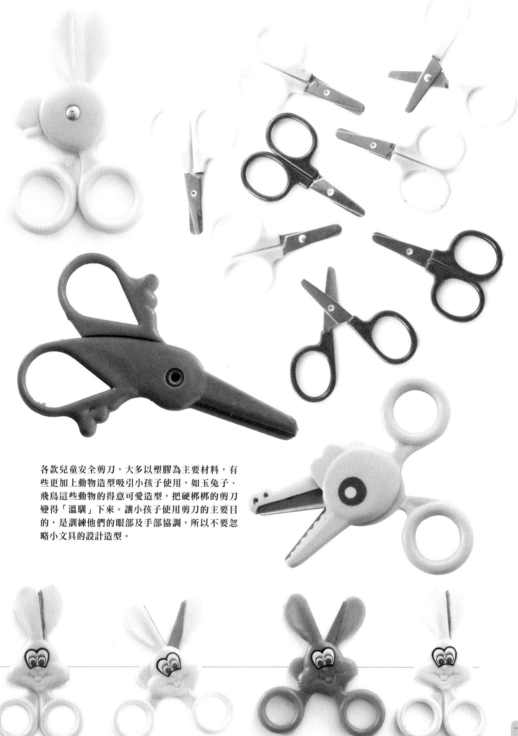

各款兒童安全剪刀，大多以塑膠為主要材料，有些更加上動物造型吸引小孩子使用，如玉兔子、飛鳥這些動物的得意可愛造型，把硬梆梆的剪刀變得「溫馴」下來。讓小孩子使用剪刀的主要目的，是訓練他們的眼部及手部協調，所以不要忽略小文具的設計造型。

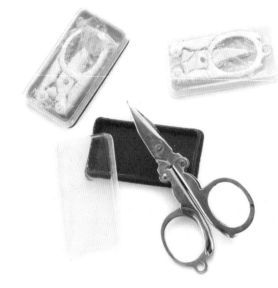

香港製造的動物造型剪刀連掛牌。這些都是出口海外的商品，應該只是偶爾有小部分流落到香港銷售，相信曾經使用及接觸過的香港市民不多。

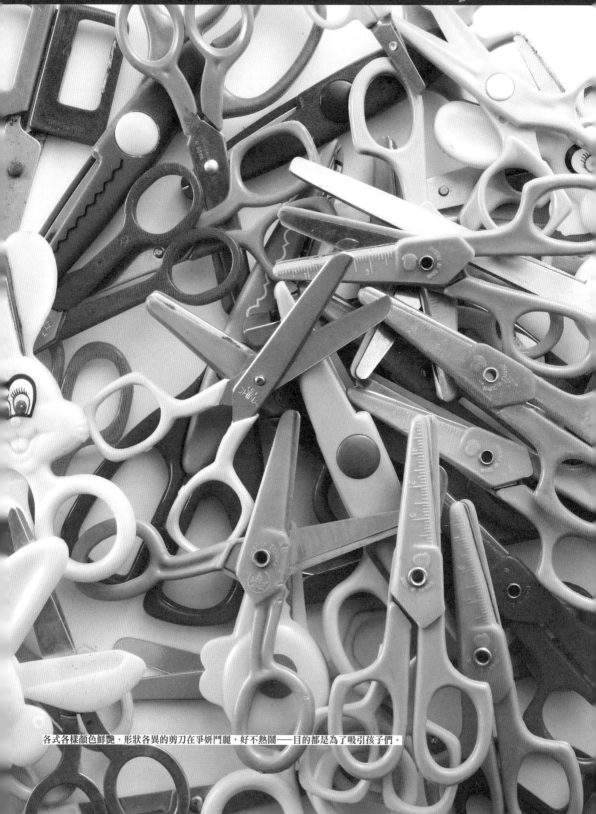

各式各樣顏色鮮艷、形狀各異的剪刀在爭妍鬥麗，好不熱鬧——目的都是為了吸引孩子們。

膠水

香港小學生的筆袋裏不能缺少膠水！當日本及歐美出產的膠水仍未在香港普及的年代，中國熊貓牌曾經壟斷市場一個時段。直到後來牛頭牌、UHU及其它品牌出現，

熊貓牌才很快地淡出了市場。

小時候，我和同學們都十分盼能夠得到老師的「星星」嘉許，因為那時當功課能夠達標，老師就會獎勵我們一粒「星星」，男孩們會很直接地用口水沾到星星的背面，直接貼在功課冊上；而女孩子比較注重衛生及儀態，她們會從筆袋裏取出一枝小小的熊貓牌膠水，把星星沾上膠水才貼到功課上——有時我們也會以此作為藉口，向父母討零錢作為鼓勵！

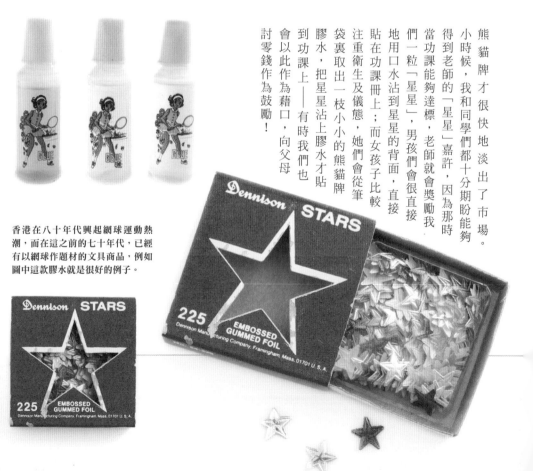

香港在八十年代興起網球運動熱潮，而在這之前的七十年代，已經有以網球作題材的文具商品，例如圖中這款膠水就是很好的例子。

在塑膠並未普及和被及廣泛使用之前，一般採用賽璐珞作為代用品，如這兩款鉛筆盒。賽璐珞屬於易燃物品，質地較塑膠容易碎裂，但因其重量較輕及容易攜帶，所以流行了一段較長的時間。直到二次世界大戰後，塑膠開始被廣泛使用，同時因安全考慮，以賽璐珞製造的文具在很短時間內便消失於市場。

筆盒

小時候購買筆盒或筆袋時，都會同時購入一粒粒香噴噴、顏色鮮艷的香珠放到筆盒或筆袋內。回到學校打開筆盒或筆袋時，班上隨即香氣滿溢，引來班裏同學一陣哄動，而當時的男孩子更會利用這些香珠的香味來吸引女同學們的注意！

表面是一把直尺，但其實是一個多功能鉛筆盒。

這些經典塑膠筆盒，在七十年代風靡不少小學生，大家都希望自己手上的布製拉鏈筆袋或PVC塑膠製造的筆袋，能夠在一夜之間像魔術般轉換成這些百變筆盒。以質素而言，當然是日本製造的最耐用及最受歡迎，其次就是台灣和中國製的。不論這些筆盒多吸引，在美國市場都是不受歡迎的，這跟美國的校園文化有關——美國學校都有大量儲物櫃，學生們會把所有物品放在學校的儲物櫃中，他們根本不需要筆盒；相反，英國學生十分喜歡使用筆袋。由此可見，不同地域的文化跟文具的選用脫不了關係。

這幾款都是以金屬製造的筆盒，當中可以看到經典日本動漫《銀河鐵道999》的蹤影，還有太空穿梭機——八十年代航天科技的一大突破；而其中一款以動物作主題的，是中國早年製造的，比較罕有，相信當年在香港的銷售渠道也不多。

塑膠筆盒內的間隔，很多時都附有鏡子、書籤、上課時間表等。

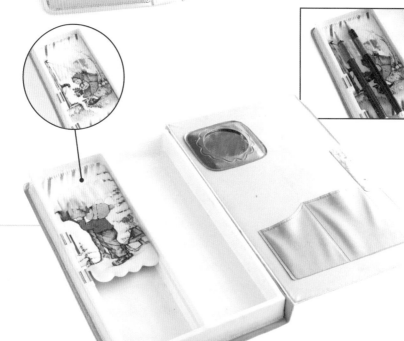

這是八十年代其中一款
日本設計的筆袋款,因
其造型簡單而經典,所
以日本直到今天仍繼續
生產和銷售。

由香港製造,但材料明顯選用
了PVC塑膠及人造膠料,部分
印有當年美國經典電視劇集或
動漫畫的卡通人物主角,如蝙
蝠俠及史努比。

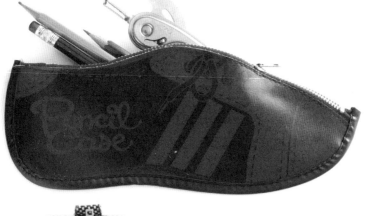

早年不同時期的拉鏈筆袋,都是香港製造,
當中以蘇格蘭格仔的款式最為經典。

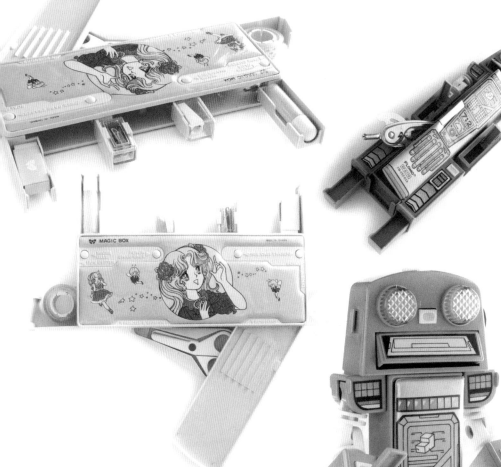

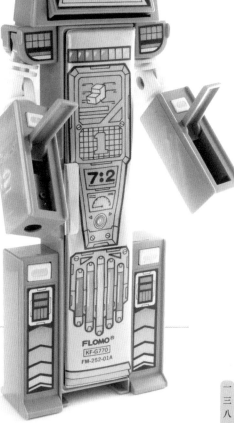

這些塑膠筆盒都是經典中經典的,甚至被形容為「變形金剛」或「六神合體」的筆盒。很明顯,這些不是簡單的筆盒,表面是一個筆盒,但其實可以是一個機械人,也可以是一個基地;而女孩子的,就可以是一個百變化妝箱。這些創意,都能刺激小孩對世界有更多幻想空間,讓他們不單單學習書本上的知識,反而能啟發他們的創意,並能勇於發表自己那滿腦子天馬行空的意念——這才是學習的重點!

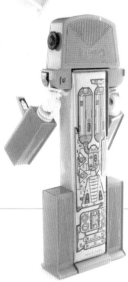

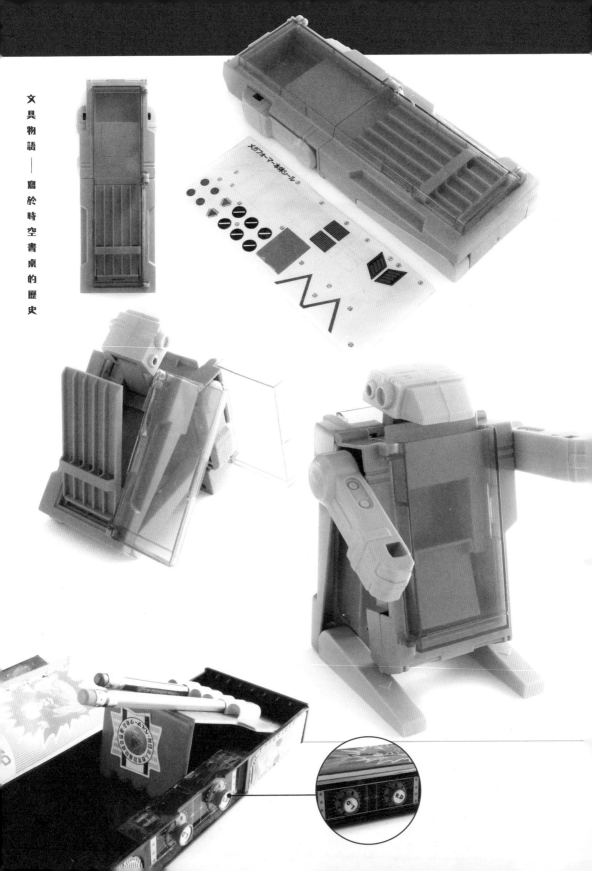

文具物語——寫於時空書桌的歷史

書包

文具界回憶榜首的第二位，非太空篋（公事包）莫屬，那是一款以塑膠製造的公事包，又名太空篋，能承受一百公斤的重量，所以十分耐用，而且有多款顏色選擇，如黑、啡、海軍藍、橙紅等；有香港製造的 Apollo。品牌、紅 A 牌，還有台灣製造的。

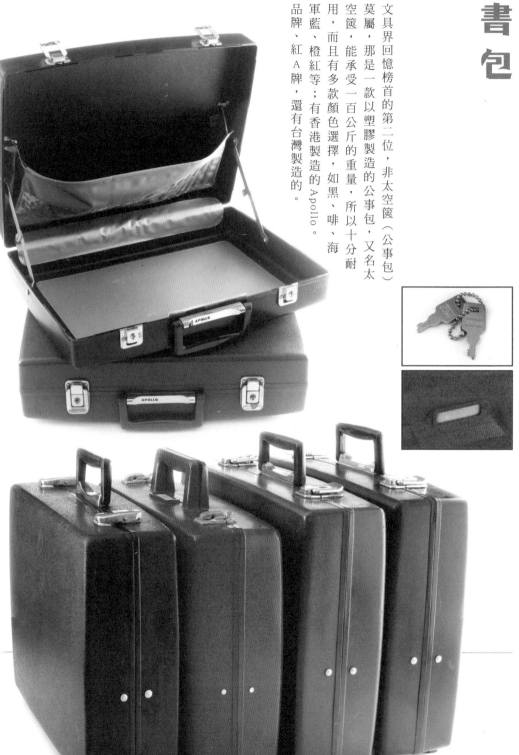

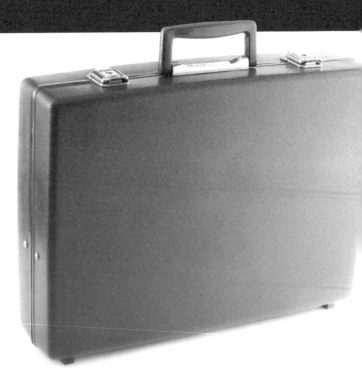

美麗的誤會

一九六四年，也就是美國正式開啟太空計劃後的三年，香港由開達實業 OK 分拆成立的 Apollo 也正式成立。Apollo 主要生產公事包、書包、摺合式麻將枱等產品，採用塑膠為主要材料，而塑膠也是二次世界大戰後香港引入的工業，也成為日後香港四大工業之一。有關 Apollo 品牌的塑膠公事包，相信當時的設計原意是提供給當時香港黃金時期的推銷員使用，並非學生。因為兩者的市場定位明顯不同，但為何

包扣上牢牢不破的關係。

面和相關宣傳口號下，令「太空」二字跟塑膠書包扣上牢牢不破的關係。

踏都不會損壞，下雨又可以防水⋯⋯在種種畫

響，如書包被拋到地上和整個小孩子跳上去踐

電視上的廣告宣傳畫面也對大眾的概念有所影

令這款塑膠篋被叫作太空篋。另一方面，當時

品都跟太空扯上關係。可能正是這種種因素，

在整個歐洲市場都出現太空熱潮，所以很多產

同，加上塑膠是劃時代的物料，而且七十年代

首次成功登陸月球的太空船 Apollo 的名字相

因其中品牌 Apollo，正正是跟一九六九年人類

行銷方式。

確與大眾的集體記憶相合，也算是一個合理的

倆？我相信兩者皆是，因為與「太空」掛鈎，的

呢？究竟真是美麗的誤會，還是刻意的宣傳伎

坊間都把這些塑膠製造的公事包稱之為太空篋

以往上學，小學生們除了使用斜孭軍綠色小帆布袋作書包外，一些家境比較好的小朋友會使用藤籃書包。這種藤籃書包在民初到六十年代的香港被廣泛使用，不論在黑白電視粵語片裏還是一些學校老照片當中，都不時發現它們的蹤影。

細心查看籐籃書包的各個部分，可見以往人手製造的認真和高超的手藝！然而，工業革命把這些手藝和技術慢慢淘汰了，使人只能回味；也正因為現代人甚麼都講求快速，反而失去了人們原有的耐性和欣賞身邊物品的情趣。

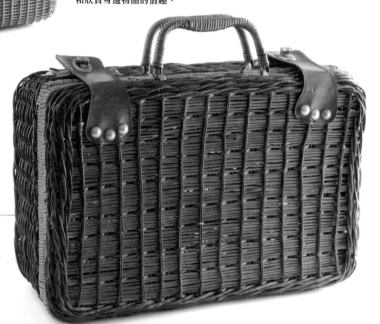

太空書包的誕生

太空篋起初是以當年的推銷員為購買群，當時香港有各式各樣的輕工業，推銷員經常要提着大小不同的貨辦，到處推銷給客人落單生產，所以公事包的尺寸和間隔，都是以一個成年人的需要及身高比例為標準設計；而顏色就採用比較沉實穩重的黑色、深藍色和啡色；製造物料選用了塑膠，重量當然比皮包輕不少，加上防水——因香港潮濕。推銷員需要終日在悶熱和不時下雨天氣下，提着種種貨辦在戶外到處奔走，手心必然長期冒汗，所以這款太空篋原本就是為推銷員而設的。

不知由何時起，太空篋成為了學生書包的熱門選擇，雖然無從稽考，但也嘗試尋找原因。最大可能性，就是一名父親把這款太空篋交了給就讀高小（即小學五六年級）的兒子使用，為何注明是高小生呢？因為太空篋的尺寸，其實是以成年人的身型而設計的，所以只有高小生才勉強合乎比例去使用。相信這款產品在校園裏出現後，隨即風靡萬千學生！

在那個沒有任何資訊網絡平台的年代，各大文具店就成為了散播消息的最佳平台。後來，電視也開始播放相關廣告，但不是 Apollo 生產的

太空篋，是真正的太空書包，由紅 A 牌出產。

為甚麼這時又稱得上是書包呢？因為尺寸比原本 Apollo 出品的小了約八分之一，而且明顯採用較鮮艷的鮮紅色、鮮橙色和彩藍色等，適合小朋友使用。然而，由於紅 A 牌產品的廣告較多出現在電視及不同的兒童書刊中，令人覺得太空書包只是紅 A 牌出產。不過，無論哪個品牌都好，總之這個產品自那時起已經深入民心，其實也沒有人刻意去分辨兩個品牌產品的區別，大家都只知道那是太空書包。

Apollo 和紅 A 牌的設計分別

Apollo 和紅 A 牌在產品設計上是有明顯分野的。第一，是產品的尺寸，Apollo 太空篋的尺寸較符合成人使用，而紅 A 牌的則較適合小朋友或女士使用；第二，Apollo 的手柄是可以左右擺放的，而紅 A 牌的則不能，這是最明顯的分別；第三，就是 Apollo 篋的銀色長條型底座是電鍍的、刻有「Apollo」字樣的銀色長條型底座，而紅 A 牌的則沒有自家品牌的標記，但有一個能讓使用者寫上名字的名牌位，相信這項設計背後的意念，是讓小朋友寫下名字後不會拿錯

這些擁有濃厚英倫風格的書包是中國製造的，小時候很多小朋友的童年美夢都是擁有這個小書包，更會希望自己長大後能帶着這個小書包環遊世界。這跟太空篋不一樣，手提太空篋的小朋友會幻想自己是英國特務007，而書包裏面就藏有各式各樣的奇特武器，能夠拯救地球！

別人的書包，是十分合乎學生使用小設計；最後，就是兩者的開關扣子也有明顯分別。

其實，港人最記得的可能還是太空篋的宣傳口號——「跌唔爛，踩唔爆，落雨可以防水，重可以當櫈仔坐」，但如果坐在紅A牌那款上，其實是會夾大腿的，相信很多男生都有過這經驗吧！不管怎樣，太空篋給人留下的回憶都是深刻的，至今仍是香港人兒時的經典文具。希望大家日後能多了解產品跟時代的關係！

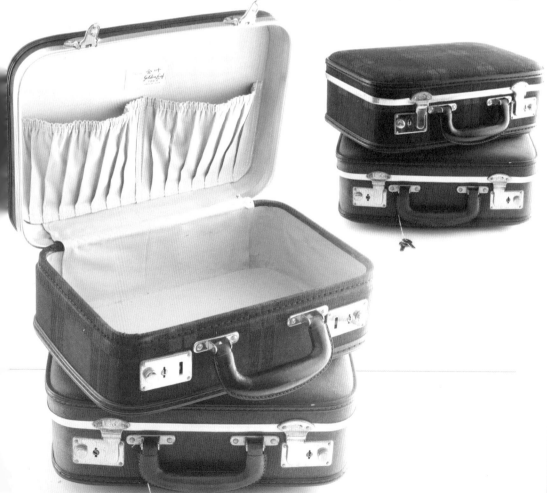

考試盒

八十年代末至九十年代初，香港大約有四至五年時間興起了使用某種物件的熱潮。而這件文具產品的使用時間是有限制的，只會在考試期間出現及被使用——考試盒！那時每逢考試期間，同學們手上都會拿着一個個圖案不同的考試盒。考試盒主要有三個類型，一款是沒有任何圖案，讓學生們自行貼上不同的貼紙，例如卡通人物、當年受歡迎的歌手或藝人；其餘兩款主要為男孩子及女孩子使用，男生的都是以機械人或卡通片的主角作主題，而女生的就以洋娃娃或者女性卡通主角為題材。

文具物語——寫於時空書桌的歷史

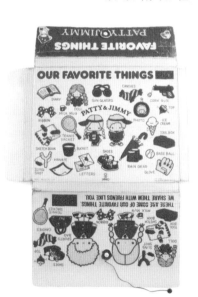

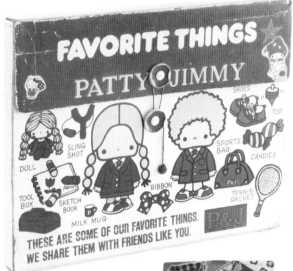

考試盒早年由日本傳入，及後被一個台灣文具品牌看上，覺得有商機而大量生產。當中還有少量是由日本原裝進口的，但由於價格比較高昂，所以不太普遍。台灣生產的，售價只需港幣七至十三元不等，而日本進口的就需要六十至一百元不等。不管是日本製造還是台灣製造，都是簡單由一張厚卡紙，輕易地製作成立體書盒，再加上幾粒小小的籃鈕。但是，考試盒只在香港盛行了短短四五年就消失了。

MICKEY MOUSE

DISNEY CHARACTER

MICKEY IS THE NATURAL LEADER AND THE
SMARTEST OF THE DISNEY CREW.

MICKEY MOUSE
SINCE 1928
DISNEY CHARACTER

簿類

拍紙簿

拍紙簿至今仍令很多人趨之若鶩，在文具收藏中穩佔第三位，而且很多人都願意給出一個意想不到的價錢購入，可見其當時的普及性。這種拍紙簿的封面，大多以中國山水風景及傳統花卉攝影作品為題材，在文具業界俗稱為「花抄」，可能因為大部分封面都以花作為主題，所以有這個稱號。

這兩款是中國製造，且比較便宜的拍紙簿。

這兩款歐洲進口的拍紙簿不約而同地用上了花卉作題材，但在設計及品味上明顯跟中國的很不一樣，說明設計是有能力將產品的感覺完全改變呢！

這兩本由日本製造的拍紙簿，封面採用了太空穿梭機的兩個不同姿態作題材，正正反映了這是八十年代的產品。

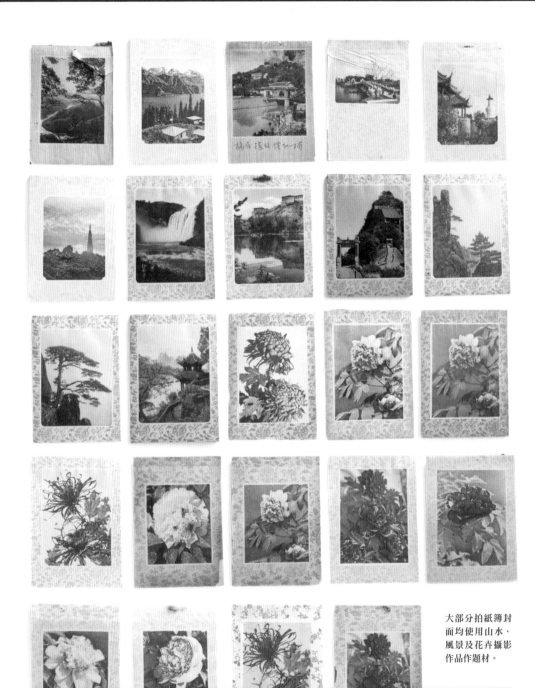

大部分拍紙簿封
面均使用山水、
風景及花卉攝影
作品作題材。

筆記簿

當年在香港被廣泛使用的筆記簿中，還有另一款迷你袋裝筆記簿，可說是文具回憶榜的第四位！迷你袋裝筆記簿的用途十分廣泛，如記錄每天買餸的明細數目、外發加工項目及費用、親朋戚友電話、落馬欄、乘車途中忽發吟詩作對等。如果是香港製造的話，更會用上當時當紅的電影及電視明星圖片作封面，很多打工

仔、工廠妹、叔叔嬸嬸等都會隨身帶備一本或以上，而且使用量及消耗量十分驚人，所以這是香港文具用品的經典。除了直接購買之外，還可從種種不同途徑得到這些筆記簿，例如買勞工衣服、腳踏衣車或電動衣車、香煙等，都會被用作贈品附送。

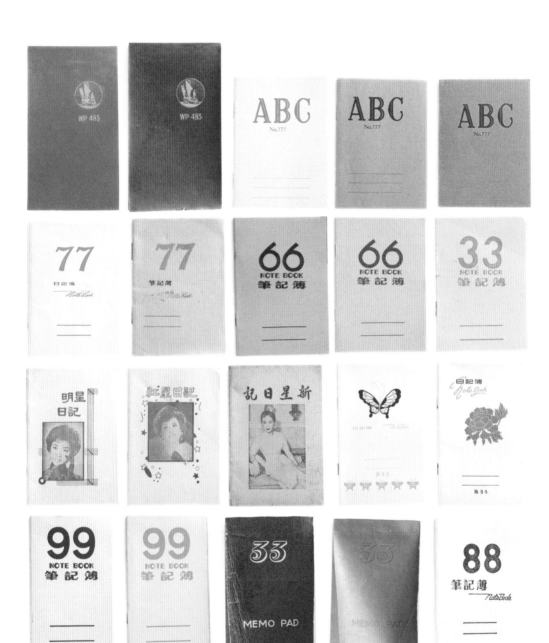

別小看這些普通的筆記簿，它可是高踞文具回憶榜第四位呢！

金屬圈記事簿

在各種記事簿和便箋中，不乏金屬圈記事簿。但是，金屬圈的高度往往會令人在書寫時有一種不舒適的感覺，因其令大家在跨頁書寫時令手腕感到有阻礙。那如何才能善用金屬圈記事簿呢？例如可將記事簿轉成直行書寫，但限制是只能夠配合中文漢字或者日文、韓文等文字，以橫向書寫的英文就必須要忍耐這個裝釘方式下的不便了。

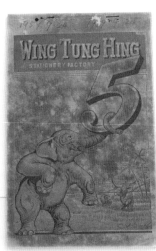

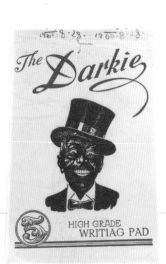

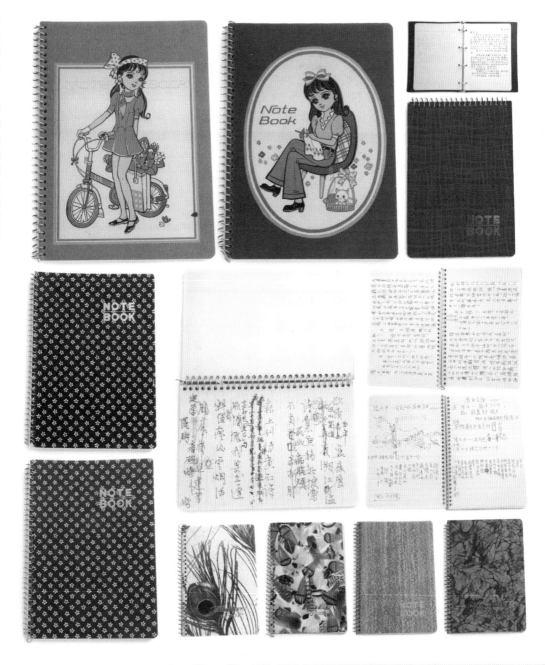

鋼圈筆記簿雖然有點妨礙寫字，但在閱讀時翻閱頁面，是比較順暢而方便的。

地球儀

地球儀絕對是文具店不可或缺的一項商品，特別在早年香港工商業發達的時期！當時大部分營商老闆，不管辦公室多大都會購置一個或以上的地球儀安置在當中；尤其是一些從外國來港營商的總裁，會在自己的辦公桌上放一個，相信他們整天看着地球儀上的國家，滿腦子想着如何能將自己的貨品行銷到全球各個不同角落……所以，地球儀不單止能讓我們認識地理知識，更是刺激不少資本家思維的重要工具！

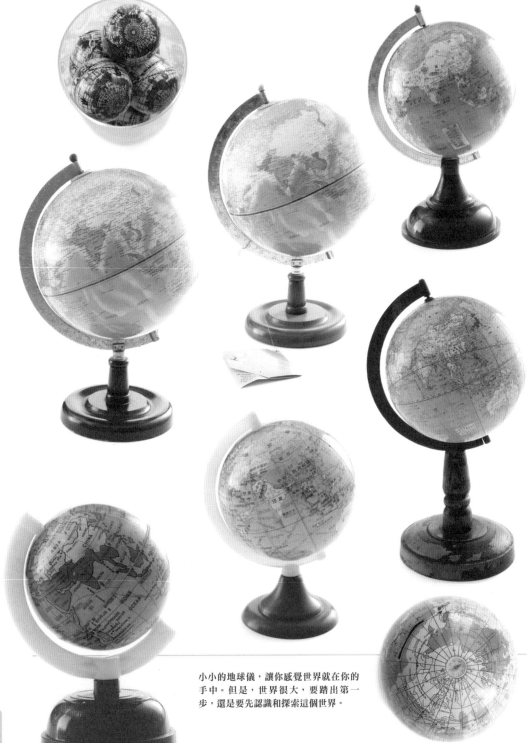

小小的地球儀，讓你感覺世界就在你的手中。但是，世界很大，要踏出第一步，還是要先認識和探索這個世界。

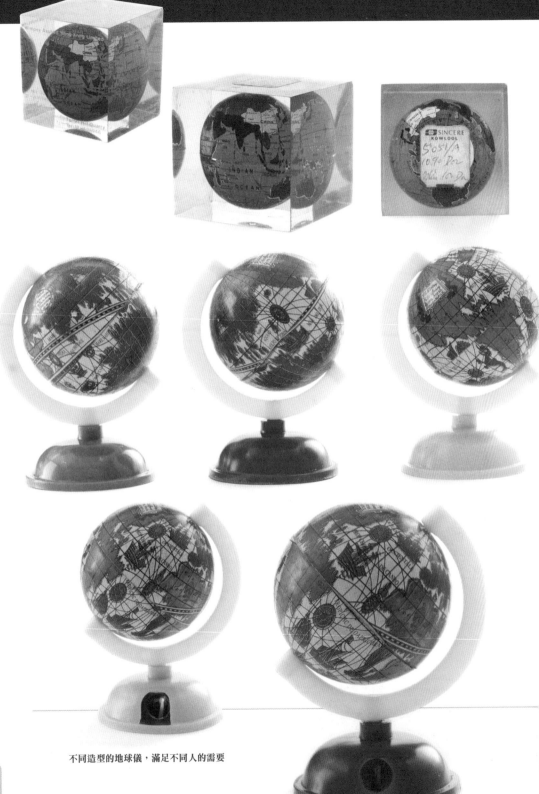

不同造型的地球儀，滿足不同人的需要

插筆座

這個插筆座主要以陶瓷製造，不論顏色或
花紋圖案，都帶有一點歐洲風味。

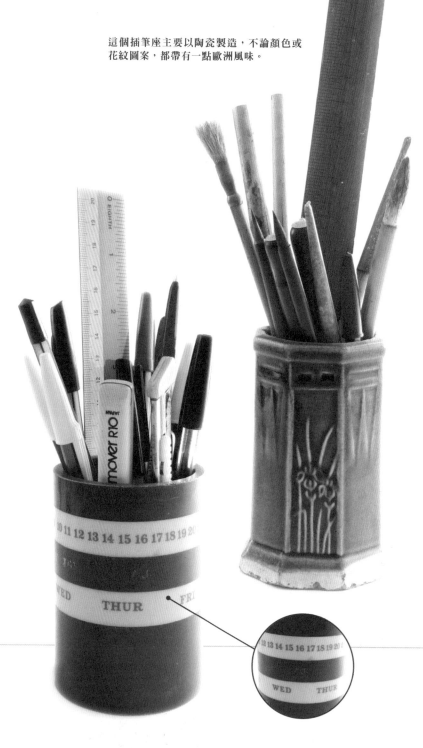

這幾款都是香港製造並以塑
膠為原材料的插筆座,各具
特色,並有不同的功能。

桌椅

工業革命前，相信世界上不論哪個國家的學校家具，都離不開木材了。中國跟香港的小學生不論到「卜卜齋」（私塾）、書塾或學校上課，所用的都是木製的桌椅。而且設計規格和尺寸都沒有一個標準的模式，相信木匠也是自由發揮創意和木藝工夫吧！

這批由戰後到九七回歸前的小學生桌椅，都是以入榫來組裝固定，沒有用上一根釘子或鏍絲，卻用上了數十年。直到因為適齡入學小孩大增的六十年代，大規模使用金屬腳架的書桌和椅子才慢慢替換傳統的木桌椅。但是，我還是更喜歡那些帶有強烈木匠個人風格的「時空書桌」，尤其是可以打開桌面把書包放進去的那款，就像是「時空要塞」，實在為小孩創造了無限創意。

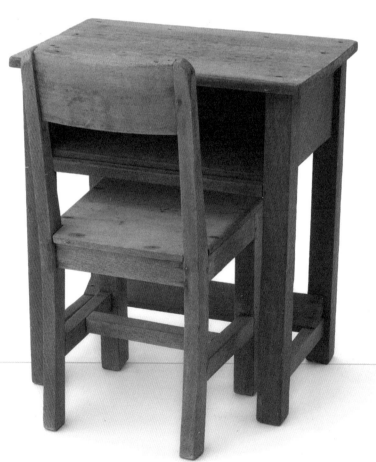

英記傢俬

工場：新界大埔墟白橋村79號

電話：一式－六六三五七六

教育司許可

專造學校傢俬粉飾灰水工程

學生枱

說明：

(一) 枱面用 5 分夾板，再加防火膠板面。

(二) 枱腳用 $1\frac{1}{2}"\times 1\frac{1}{2}"$ 木方，枱底用1號快把板。

學生椅

說明：

(一) 椅面用 4 分夾板，再加防火膠板面。

(二) 前腳用 $1\frac{1}{4}"\times 1\frac{1}{4}"$ 木方，後腳用 $1"\times 1\frac{1}{2}"$ 木方。

早年英記傢俬的廣告，當中的插圖，明顯展示了標準的學生書桌和椅子的尺寸。

除了椅子本身，教科書上的插畫都能看到當年桌上的小文具。所以在相互配合下，平面圖像和相片拼在一起，就能看到當年小孩求知生活的一些方式，相信那些插畫也是在桌面上畫下來的。這些桌椅都滲透着歷史的香氣和微微的溫暖，就是讓人有份想靠近的感覺……

老東西除了能說故事外，也是有份跨越時空的能耐。當桌子被孩子們幻想成「時空要塞」，那小伙子坐着的椅子就是艦隊指揮官或巨大機械人的主人翁；而女孩可能想像成化妝枱……所以，不論男生還是女生，都是孩子最好的創作媒體！有時經歷久遠的木桌面，會有歲月的痕跡，也帶有一點兒頑皮的塗鴉，例如某某男生愛上某某女生的甜蜜回憶刻了在桌面，這些都為桌子增添了一份說不出的感動……

這些「老木頭」，都是能發掘別人甜蜜回憶的地方！希望大家日後有機會碰上這些上世紀小學生用過的桌椅時，好好去感受一下這份奇妙時空旅程。

透過教科書內的插圖，可見當年桌椅的樣式。

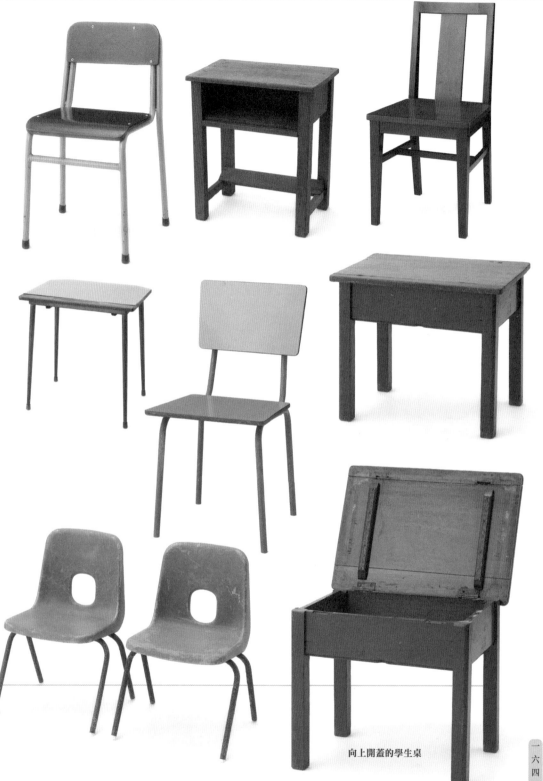

向上開蓋的學生桌

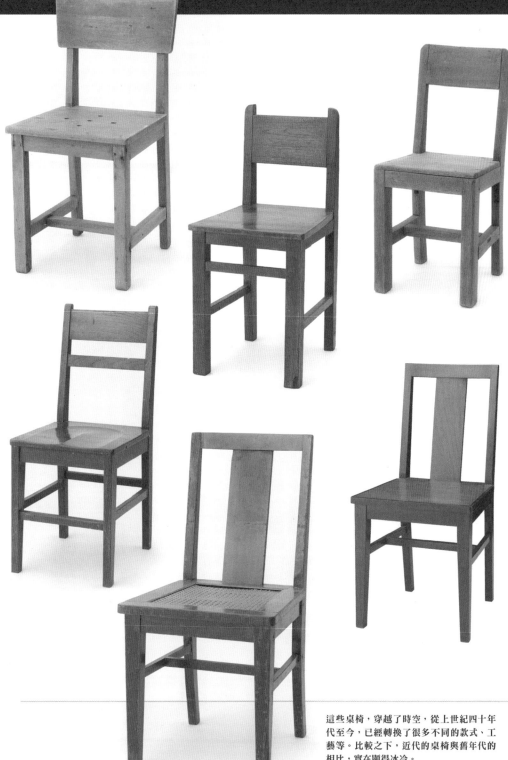

這些桌椅，穿越了時空，從上世紀四十年代至今，已經轉換了很多不同的款式、工藝等。比較之下，近代的桌椅與舊年代的相比，實在顯得冰冷。

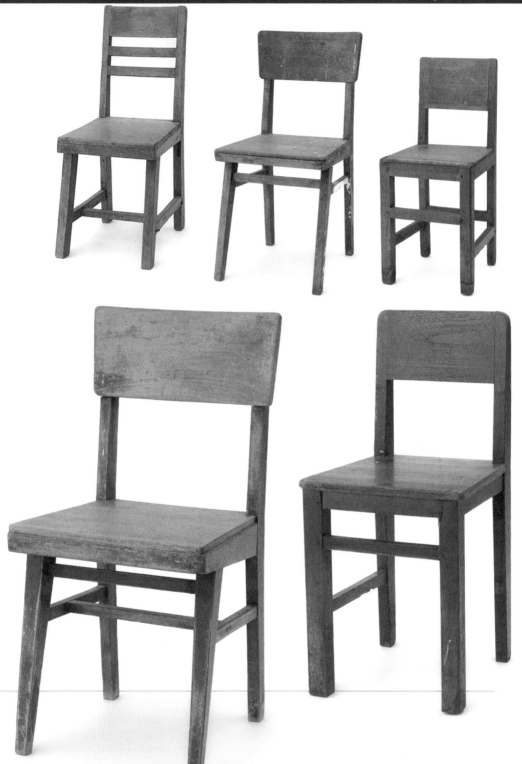

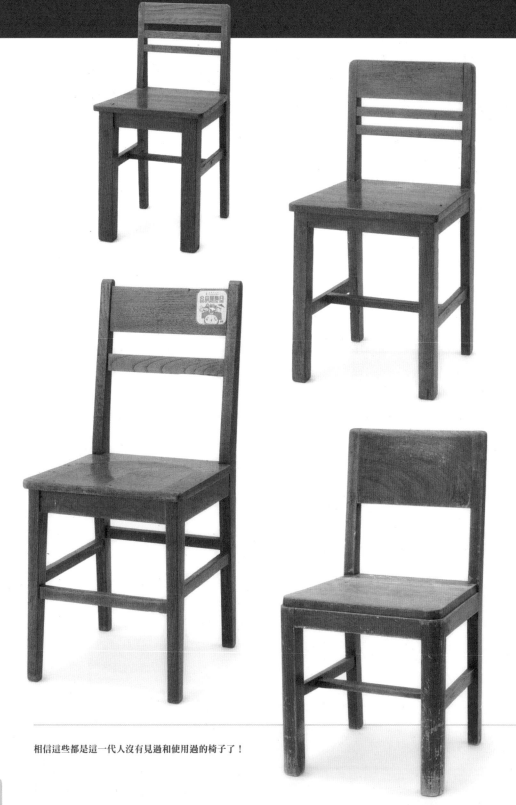

相信這些都是這一代人沒有見過和使用過的椅子了！

與鍾燕齊先生
對談

問：記者
答：鍾先生

老文具存在或傳承的價值

問：為何你當初想去保存香港老文具？

答：我最初是收集玩具的，而「文具」是其中一個用以探討香港或世界文化的工具。至於為何經過三十年後會多了一堆文具，是因為在我以前收集香港兒童文化物件的過程中，給自己訂立了一個遊戲規則——所有物件必須是在香港找到的。我在八十年代中開始在香港大街小巷的店子收集物件，當時沒有資訊網絡，也沒有能力去旅遊，所以就只從香港出發，自此就決定了只收藏在香港找到的物件。

後來資訊愈來愈發達，發現世界太大了，根本無法擁有全個宇宙的物質，既然無法收集齊全，就在自己的生活環境空間着手吧！收窄範圍的好處，是能讓日後來參觀的香港人有所共鳴。不過「有所共鳴」也並非必然的。有趣的是，當你收集的物件愈多的時候，會發現部分在香港出土的物件是香港人完全沒有印象的，相反是海外的人有很深刻的印象。以玩具或文具為例，香港主要是做 OEM（代工生產）或接單，其中七至九成都是出口，代表當時外國很多人都在使用香港出口生產、半設計或代工的用品。故此，當世界各地的人來港重溫這些物件時，他們的共鳴會比香港人多。

但是否代表這些物品沒有價值？其實不然。人最獨特的地方在於有「記憶」，當他沒有看過或對某樣物件沒有印象時，他就會當成一件新的物品去看待。所以三十六年來我所收集的玩具、文具、兒童教科書、漫畫、教育文獻、影樓黑白相……全都是圍繞着兒童生活的。而「文具」正正能作為 digital 及 analog 兩個世界、文化研究的切入點，因而衍生了重現老文具這個計劃。

問：你認為「文具」述說了甚麼歷史，是否可以保存集體回憶？

答：「保存集體回憶？」可分拆為四個部分——「保存」、「集體」、「回憶」及「問號」。

「保存」，是因為人有五官六感，有記憶，會思考，而記憶是很重要的。我們會經歷、會失去，上一秒其實已經成了歷史。在我收藏這些舊物件的過程中，其實就是透過這些舊物件去建構一條時光隧道，讓人進入，去觀察、學習、承傳。而「保存」之先，要有「物件」，當留下重要實體，才能建構一道無形的時光隧道。

「集體」，其實是來自資訊網絡，表面上現在已成了全球一體化的局面。高錕發明了光纖技術後，資訊可通過互聯網、資訊和影像流通全球，卻沒有將「人情」拉近。不同國家有不同「集體」，這與以前的工業及運輸兩方面有關。歷史有趣的是，除卻古埃及年代，發展路徑很多時都是由歐洲開始的，從德國到北美、英國、荷蘭，經台灣、中國，然後才到日本或香港；無論是工業、藝術、時裝，都是由歐洲而來，因為她們是擁有及存有最深厚歷史的國家。單是歐洲及亞洲，兩者的「集體」已截然不

同，她們的生活文化、工業技術、科技、人文文化，全都存有差異。所以在保留這些文具的過程中，我們只能看到部分的「集體」。

一八四一年，當中國尚未在鴉片戰爭戰敗時，那時候的中國人仍很愚昧，就像《黃飛鴻》中那些對十三姨拿着的西洋相機非常詫異、驚奇的人一般，以為拍照會被攝去魂魄般無知。鴉片戰爭後，英國人開始管治香港，所以之後在香港生活的人所接觸的文具就是從英、美、荷蘭等地運來的。而香港有能力使用文具的人，甚至有地域之分；他們一定是居於沿海地區的人，如較先發展的中上環、上海街。而港島及九龍的碼頭，兩方人的文化背景又各有不同，居於中上環的都是外國商人。早在上世紀三十年代，「三年零八個月」之前，已有日本人在港經商，所以當時香港已有日本文具的出現。不過由於當時香港為英國的殖民地，故此日本文具只佔小部分，市面上仍以歐洲文具為主，大多是英國、美國，或西德之後的德國生產。

那為何沒有意大利、法國等地的文具呢？是否代表她們沒有出產文具？其實這與當時的歷史因素有關。因當時英、美存在貿易關係，故作為殖民地的香港亦受到影響。所以說，香港的集體回憶受制於這段殖民歷史。

而日本文具在香港亦可分為三個階段：戰前、日佔時期、戰後至今。在日佔時期，香港被日本管治，當然人人都要學日文，小孩讀的是日文書，用的是日本文具。最大的松坂屋及其它大型的日資百貨，當年便將大量的日本貨品輸入香港。日本戰敗後，英國人重新掌管香港，出於政治因素而不欲留下任何日治時期的「集體回憶」，於是香港便進入「去日佔化」的階段，日資全部撤走。

直至廿五年後，一九六九年人類登陸月球，這個情況便開始改變。當年電視開始普及，人們走到街邊、士多等地方看電視，包括美國卡通片——和路迪士尼製作及《大力水手》等，這又與文具有關。因當時有很多迪士尼故事的中譯本進入學校，文具亦出現了卡通人物圖案。而七十年代中至今，在香港最具影響力的文具則出產自日本，並透過所有東西連接起來。所以這個「集體」是很複雜的，牽涉到在不同時期、不同國家與香港的連結，從而產生不同的影響。

「回憶」則是很個人的。以前我們會說十年、二十年為一個世代，因當時發展較慢，但到了現在，三年已經是一個世代了。因資訊科技與

以前相比，已經是大相逕庭。所以「回憶」單單在「保存文具」此範疇而言，是最為單簿的，因為每個人所懷的「舊」都不盡相同。即使是同一枝筆、同一件物件，都會因為大家所身處的時空之差異而各有所感。

最後，回應問題的最後一部分——「問號」。我們為何要保存？正因每個人的回憶都不同，故更需要整合歷史，才可建構出一條完整的時光隧道。這就是保存的原因。

問：通過老文具，我們可以認識過去的工藝，這些工藝或有所不足，或精巧絕倫，當中有哪些是限制中的突破性發展，又有哪些是至今也無法超越的技術？

答：簡單來說，即是「Art and Craftsmanship」，嚴格來說，出於人類發展的需求，當時歐洲只有工匠，沒有藝術。在認識過去工藝的過程中，我們同時會學習及了解歷史，如透過文具所使用的材料。以前所應用的材質會有很多限制，主

文具物語 —— 寫於時空書桌的歷史

要是用木、銅，而不鏽鋼、輕金屬或合金等物料則仍未出現，所以當時只會用這些有限的資源去創造物件。比方說在新石器時代已有利用樹膠製造出來的膠水，與斧頭的木柄同樣，都是取用大自然的資源。人類發展至工業革命前，歐洲開始出現了裝飾性文具，專供皇帝及貴族使用，全都由工匠人手製造，乃是權力及身份象徵。香港在八十年代也曾流行過將文具個人化──利用DYMO打印機製作個人標籤，將辦公室內一式一樣的文具之擁有者識別清楚。

認識過去工藝，是一個壓縮時間的過程。每樣文具的發明過程就牽涉了它的突破性，這在工業革命前後存在着天淵之別。以蠟燭為例，它從一件生活必需品變成一件浪漫的工具，從以往電力供應不穩而家家戶戶必備，到今天變成生日蛋糕、燭光晚餐的道具，許多文具的發展亦是如此。所有物件包括文具，它們的功能、用途的轉變，從來都取決於人類如何使用；我認為，工業科技雖然突破技術，帶來了新的物品，但不應凌駕於人，人終究是使用工具的主導方。在這個電子產品及傳統文具並存的世代，香港人的取態是很偏向一方的；其中一個香港獨有的景象，就是當你步入地鐵車廂，九成人都在做低頭族──玩手機，這與日本是很不同的。

日本同樣是高科技的國家，但在車廂裏，日本人仍會攤開報紙，然後拿起筆，玩報紙上數獨之類的小遊戲；上班族會捧起文庫本的書，她們會拿起三色筆寫下注腳。由此可見，一本書、一份報紙所帶動的文具產業，最低限度已有一枝筆、書籤，甚至是便利貼。日本人經常推廣閱讀，正正帶動了整個文具產業的進步、突破，是一個完整的配套。文具本身不會獨立生存，好的國家會透過周邊生活、文化教育，令人民潛移默化地在日常生活的過程中，自發性地應用許多文具；而日本正正是這樣的一個國家，她有文具工業歷史、文具教育，以及高質的人民生活質素。舉一個例子，在日本，日記本的流行帶動了紙膠帶的銷售，而紙膠帶的出現，最初是一名小學教師在皺紋膠紙上寫字及加上彩色圖畫，繼而建議生產商推出紙膠帶。但許多人不知道的是，最初的紙膠帶並非由日本人發明。早於八十年代，美國3M公司已生產了紙膠帶。但紙膠帶無法在當地流行，因為使用日記本的美國人大多是安坐寫字樓的總裁、老闆、主管級，用家以男性為主；而且他們亦不如日本有那麼多不同形式、可輕便地帶出外的紙膠帶，這就是不同地域使用文具的文化差異。故此，3M出產的紙膠帶可說是生不逢時、生不逢地，完全被歷史淹沒。這個例子，正正說明了文具不止受技術限制，同時亦會被使用羣眾的人文文化、生活文化所限制。

至於無法超越的技術……有趣的是，技術永遠都是被超越的，所以才會有不斷推陳出新、不斷進步的文具。但有些最基本、最不含技術含量的東西卻一直無法超越。例如一枝鉛筆的長度，就是成人中指指尖到掌心根部的長度，這是由德國文具名牌 Faber-Castell 統一全球鉛筆所制定的國際標準。其實在這之前已有鉛筆面世，最早期的鉛筆雛形就是用兩塊木片夾着一條石墨捆成的，直至有了工業技術，居中的石墨被裁成圓柱體，筆身也從圓柱體漸漸定為六角形。因大家開始觀察到，當人用三根手指執筆時，中間會形成三角形，這是一個力點，而執筆時穩定性最高、最省力的形狀就是六角形了。其實，也有的是以三的倍數設定。

從上述這些無法被超越的最基本之技術、標準可見，前人從研發到文具正式問世的過程中，考慮極為慎密周詳。不過對此我亦有一點質疑，就是訂立鉛筆長度標準的是歐洲人，但歐洲人與亞洲人的體格是有明顯差別的，所以後來日本人生產給兒童使用的 B 及 2B 鉛筆是較短的，這是因應亞洲兒童雙手比例而作出的調節。不過隨着生活條件改善及混種等因素，現在亞洲人的體格也漸漸與歐洲人接近了。

其實，歐洲文具品牌一向不作大改變，它們在幾百年前所定下的標準，至今一直沿用；例如鉛筆刨中間的刀片並非平直，而是略有弧度的設計。現今文具被改良的部分，大多只是物料方面——以前用金屬，現在用塑膠、PVC；以前用不鏽鋼，現在用高碳鋼。由是觀之，技術所改變的只是物料材質，愈基本的反而愈難被挑戰，這就證明歐洲工業在開發過程上，做得十分完善、精密。

問：你提過文具與人情之間的關聯，人們為了尋找回憶而來。可否請你分享一些小店的深刻場面或故事？

答：談到「人情味」，以前的香港會將「金錢消費」、「購買交易」放到最後，現在大型商場那套系統是建立在資本主義之上的，人與人之間並無交流。為甚麼現在愈來愈多人提倡保留小店？不是因為小店商品更廉宜（有時候定價反而更高），而是因為小店會因應街坊的需要入貨，老闆已能猜中客人想買甚麼。小店的購物經驗我們可以很隨心地去購物；當我們步入小店，能賦予客人與店主交流的機會，互相了解、介入彼此的生活；所以香港許多舊文具店、玩具

一七四

店、紙紥店等，不會「錢字行頭」，而是真正能成為客人的街坊、朋友。舉一個例子，這些小店允許客人賒帳，這是大型商場無法提供的「服務」；賒帳代表着一種信任，而老闆與客人的關係亦流淌着溫度，這是每一個社區、人與人之間很需要卻又很缺乏的互信。

小店老闆大多都是老人家，他們生活苦悶，很想找人談天；所以不管有用沒用、大事小事，他們都會一籮筐地說給我聽。社區從家庭開始疏離，香港人的生活模式隨年代而轉變，還有工作壓力等因素，導致很多小店的第二代、第三代都不願接手家族生意。其實香港的老式文具店大多沒有生意，選擇結業往往是一種妥協；老闆的家人只知舖位值多少錢，卻沒有考慮到父母在經營小店時與街坊所建立起來的關係有多麼珍貴。例如每天早上，文具店對面的麵包店都會送上一袋免費麵包，偶爾又會有街坊分享一大鍋湯水，哪天麵包店師傅需要原子筆時就過來取用；也有孩子早上上學前來買文具，老闆很放心地讓他先取，這就是小社區獨有的人情味與信任。這種人情味是無價的，它出於自發，不涉及任何利益，亦非建立在地位、階級關係之上，正正是現今社會人與人之間最為缺乏的感情。

問：為何要讓新生代接觸和觀摩這些「不合時宜」的產品？是否真的不合時宜？

答：今天我們覺得不合時宜的產品，其實在當時是最時興的，這純粹是時空問題。我認為人一定要認識歷史，才會開始懂得尊重及欣賞歷史，繼而有能力創造歷史。每個人創造的歷史都有大小之分，「發明工具」便能創造出影響他人乃至一個國家的大歷史；一個國家的文化宣揚、人民質素，全都透過發明及工具呈現。以亞洲來說，日本必然是首選。歐洲文具改良的部分則是很細微的，它們不會改變外型；比方說德國KUM、STAEDTLER施德樓等大型文具品牌會推出新產品，但不會用以取代舊產品。

當我們比較兩枝STAEDTLER施德樓的鉛筆，從筆桿有沒有條碼，便能分辨出哪枝是在八十年代中至九十年代生產，哪枝是在八十年代之前生產。因為八十年代中至九十年代正是開始應用電腦的時期，故此才有條碼的出現；所以單從兩枝鉛筆，我們已能認識到當電腦介入人類

生活時，其對文具及其它產品所造成的影響。

而為何每枝鉛筆都要單獨印上條碼呢？那是因為在歐洲，鉛筆是逐枝購買的。而在舊時的香港，大多家庭都無法負擔一整盒鉛筆的價錢，所以與歐洲同樣，也是逐枝記帳、出售的，所以便需要每枝印上條碼了。

另外，鉛筆表面的油漆，大抵有七至十層塗層，塗層愈厚，邊角位置就愈圓潤，手感便會更好。如你仔細觀察，便會發現全世界著名的鉛筆品牌，各自的顏色都不會重複；如日本最貴的鉛筆是棗紅色的，稱為「香檳紅」，代表高貴；Faber的鉛筆則採用軍綠色，因為第六代接班人曾當兵，故此他針對軍人市場而選用軍綠色，終成功打入軍部，暢銷全國。

當新生代親身接觸到老文具，他們才會認識到我上述所說的種種歷史、有趣的知識；所以我不喜歡博物館用玻璃圍着展品，這與我將文具拍成相片放上互聯網供人瀏覽無別。人最特別是在於有五官六感，能夠透過皮膚的觸覺去感受，而實體文具的創造正正因為人有雙手、人有使用的需要。當我們不使用實體文具，人的手便會退化、萎縮。所以當年輕人願意觀摩、接觸這些歷史，他們看到的其實是一幅很宏觀、龐大的版圖，遍及整個宇宙及世界，是能

夠影響他們創作思維的版圖。這些通通都是他們創造永恆歷史的根本。

以無釘釘書機為例，其實它根本不是新產品；美國人早在一個世紀前已發明出來了，不過將它重新改良、重新發展的卻是日本人。在發明及改良無釘釘書機的歷史上，日本與美國是共通的；無釘釘書機的重新面世，不單只是環保考慮，而且是基於食物安全的原因，避免有釘子掉進食物；美國當年也是出於食物安全而發明無釘釘書機，其時機器十分笨重，全金屬製造，乃工業專用。日本則減輕釘書機的重量，改用塑膠，更因應不同用家的需要問題，製造出不同型號。其中女性專用的只需用正常釘書機四分之一的力度，便可成功釘裝。日本的無釘釘書機在幾年間已推出至第五代，因為生產商不斷收集、參考用家問卷，故可迅速改進、完善，製造出更好的產品。

全世界真正由零開始的創造（Creation），從來只是金字塔頂端那麼稀少，其餘九成的創造都是以歷史為本、參考前人經驗而得來。所以每個國家都有博物館，就是因為要我們認識到不同物件的起源、製造的原因，思考假若放在今天又能夠如何套用等。無釘釘書機的例子，正正說明了我們可以通過日本文具認識到美國

歷史，繼而了解到日本政府全面的民生政策等……這些都是新生代接觸和觀摩老文具後所能獲得的知識。

問：在你觀察，新生代對這些老文具的反應如何？

答：很極端。他們有的把老文具看作玩具，有的認為是新事物，有的則當作消費品來看待。

看作玩具的，是因為當年文具設計精品化，上頭添加了很多卡通人物的圖案，以促銷為主，功能性只是次要。

坊間的文具可分為三種：第一種是高檔、高質，可長時間保存，甚至可代代相傳的文具；第二種是純粹作為消費品的精品文具，人們購買是因為外觀精美而想擁有，好用與否並非考慮因素。其實，有些展示出來的老文具當初之所以消失，正正因為不好用；有些人看到後想買，是因為想買回「回憶」，在這一點上，文具的用途就改變了，不過幸好我陳列的全都是非賣品（笑）。就像日本有所謂的「治癒系文具」，目的是令用家使用後能感到開心及被療癒，並不着重功能。

香港文具流行精品化、個人化（如刻名、訂製顏色），這是近年香港市場營銷的特色，在其它國家是不流行的，因為他國用家考慮的仍是以文具的功能性為主。香港人「我消費所以我存在」的生活態度，乃是在資本主義主導底下，一種過度消耗資源的習慣。

探討香港文具設計的未來發展

答：香港製造文具的概況，大抵可分為二戰前後兩大階段。二戰前，在四十年代，香港仍有本土的鉛筆廠，不過現階段我只有文獻史料，尚未找到這家工廠製造的鉛筆。在三年零八個月的日佔時期，工廠停業；隨著二戰後工業模式轉變，這家本土鉛筆廠就消失在時代巨輪底下了。唯一從戰前到戰後七八十年代香港製造的文具，就是毛筆，而時至今天，能製造的則只剩下胎毛筆了。以前香港製造了大量毛筆，另外還有毛筆用的墨汁，雄雞牌、雄獅牌都是當時盛行的墨汁牌子，其中大多數人都選用較便宜的雄雞牌。另外還有帳簿，全都是以人手穿線，只有小部分用機械釘裝。由此可見，二戰前香港製造的文具，基本上圍繞着紙、筆、墨，因香港長久以來都是中國廣東南部的一個縣（不包括殖民歷史），所以當時製造的都是中國傳統文具。

到了二戰後，基本上香港所有文具工業都停止了，因先要解決的是民生所需，所以塑膠工業開始發展。經過十年，在五十年代中後期民生漸漸安穩後，香港出現了許多新興工業，如紡織、塑膠、電子等。有了塑膠工業便可以製造直尺，當時香港出口了很多直尺，另外還有圓規、三角尺、量角器等，亦有製造少量鉛筆。有趣的是，這些鉛筆是專供造家具、木工或地盤的工匠使用的雙色鉛筆，而非一般用於書寫的鉛筆。

時至七十年代，文具業與玩具業很類似，都是轉為加工為主，當時香港為很多國家做代工生產，有的工廠甚至運營逾半世紀。當時香港代工的文具有筆盒，用不會生鏽的鋒鐵皮製造，這與香港繼承了上海傳統製造餅罐的技術有關；在七八十年代，這些技術被應用到大型的充模上，開始可以製造金屬鋼片，所以當時香港生產了很多金屬筆盒。另外一種是用布料，因香港製衣業發達，所以製造了很多布製的筆袋、書包和背包。

香港最著名的文儀用品可說是紅A牌太空書包及「阿波羅」太空篋，最早是由阿波羅先行製造的，阿波羅是開達集團的一個分支。當年香港輕工業盛行，有很多新產品面世，所以需要很多外勤的銷售員；而皮製公事包是很昂貴的，所以阿波羅就生產了一款防水的塑膠公事包，供當年的銷售員使用。後來不知怎的轉手被孩子拿回學校作書包用，登時驚為天人。但真正的塑膠書包是由紅A牌生產的，縮小了尺寸，專為學童設計。但當時香港人是分不清紅A牌、阿波羅兩款產品的，都稱為太空篋，這是一個美麗的誤會。因為兩樣產品都在七十年代生產，一九六九年人類登陸月球，太空船的名稱正是「阿波羅」，而第一個生產塑膠公事包的工廠也叫「阿波羅」；且與登月同樣，這產品也是劃時代的（以前書包或公事包的製造材料多以木、藤、皮革為主），所以大家認為是太空時代的產品，就統稱為太空篋了。

一直到八、九十年代，香港生產的文具仍是代工生產為主，直至近十年才有第二代掌舵人接手家族生意，並開始與不同國際品牌合作，建立本土文具品牌。他們有的專為外國名牌做鋼筆、原子筆筆桿等零件，有的則用廚餘做原材料，生產出百分百能夠以生物降解的文具，針對重視環保的外國市場，結果大獲成功。不過

這些本土文具品牌仍只是小圈子發展，不為人知，亦不受港人重視——這是香港沒有文具教育，文具創意產業被嚴重低估所致。

問：有沒有某些牌子或特別的文具給人留下深刻回憶？

答：廣為人知的香港文具牌子只有雄雞牌墨水，其它文具都沒有人知道是香港製造的。如不只局限於香港的話，那麼就不得不提起有關的文具——日本、台灣生產的「六神合體」筆盒。當時購買筆盒還必須同時配上香珠，女孩、男孩（為了吸引女孩子）都會買來放在筆袋、筆盒內，這是一個配套；有很多香味可供選擇：士多啤梨、薰衣草、水果味等，在八十年代十分流行。另外還有銅邊木直尺，以及現在只有則樓的人會用的針筆，那是電腦時代前以人手畫圖一定會用到的文具。還有做任何噴畫都需要用到的噴槍，這也是電腦時代前的文具。最具代表性的人物一定是日本插畫家空山基，他用噴槍創造出鐵甲女神，影響了很多電影，香港很多作品的設計元素亦有參考到空山基的作品。

至於鋼筆，在近十年再次興起的原因與書寫習慣改變有關。現今世代，大多數人都通過電腦、手機通訊，人際關係變得冷冰冰的，故在歐洲便有人提倡重拾鋼筆，親手寫信。這是電子科技做不到的交流，所以西洋書法便再度流行起來了。其實鋼筆曾經的沒落，與二戰後原子筆的興起有直接關係。原子筆以方便、便宜、用完即棄為賣點，完全改變了以往的書寫方法，令大部分人降低了使用鋼筆的意欲。加上當時的鋼筆仍有不少缺點，如漏墨、斷墨等，所以就被主張可以「不停書寫」的原子筆大大打擊了銷量。

談到卡通文具，得從「love & peace」的六十年代說起，當時市面上出現了很多「笑哈哈」的用品，直到七八十年代，這icon仍然盛行。與此同時，亦有很多不同漫畫，卡通人物冒起，如美國DC漫畫、和路迪士尼等，不過當時不怎麼會用這些人物來製造文具。相反，由《小飛俠》開始，日本在二戰後開始吸收美國卡通文化，並且融匯本土文化；所以五、六十年代生產的戰後文具，已有很多迪士尼卡通人物被印刷在文具包裝上。七十年代中期，Sanrio三麗鷗開始設計卡通人物，帶動了精品文具市場，不過當時Sanrio三麗鷗的文具只佔其公司產品的一小部分。近十年間，Sanrio三麗鷗人物已發展

得十分全面，不只集中於玩具；現在Sanrio三麗鷗有三大產品線：玩具、生活用品、文具，其中文具所佔的比例比上世紀增加了很多；而卡通文具亦很受每期新上映的電影影響，如前幾年風靡全球的《冰雪奇緣》，相關的卡通文具乃至一系列產品便在世界各地蜂擁而出。

七十年代以後，日本卡通人物的壽命變得更長，因為香港開始有彩色電視，當時的音樂、劇集、特撮片、動漫全都是以日本為主。日本文化大量入侵香港，如《鹹蛋超人》、《蠓面超人》、《高達》、《叮噹》等作品或動漫，全都是連載數了十年的長篇作品，故能夠影響文具設計的時間就更長了；因其長時間以來植根於民心，所以亦較少受到其它突然冒起的短期熱門作品之影響。近代的卡通人物就「短命」得多了，每股潮流都是後浪推前浪般來得迅速、去得迅速。

總的來說，日本流行兩大類文具，一類是設計感重，可保存很久的文具；另一類則是一兩年便需改良、不斷推陳出新的文具。而台灣文具就以廉宜為上，不過近幾年亦出現了一些高品質的個人化文具品牌，如在歐洲取得成功的ystudio，它們的文具全都是銅製的。而中國內地更是以廉價為主，並取下很多授權以大量

生產卡通文具，文儀用品的內需很大。至於香港，嚴格來說，香港文具生產仍處於從未起步的階段，只有幾個鮮為人知的牌子，故此發展空間很大。

問：這個年代，人們對文具的需求或文具本身有沒有因為電子科技而有所改變？

答：絕對有，不過是好的影響。當電子科技日漸進步、愈來愈多電子產品出現時，令更多人為了配合作為使用者的「人」而改變，不斷改良及推出新的文具。如在近十年間發展的人體工學設計，不只文具設計獲益，這項技術也被套用在生活很多方面；用家的使用感變得更好，亦有助研發出更完善的實體文具。

科技進步令很多物料得到改良，如前面提及的鉛筆刨刀片，從前的刀片很易生鏽，現在已改用不會生鏽的高碳鋼、陶瓷刀片了，鋒利度、持久度及硬度亦耐用了很多。還有鉛筆的鉛芯，因為有了納米技術，令鉛芯能夠承受的跌撞力大了，密度比以前高了一倍；當鉛芯變得更硬，就不像從前般容易跌斷、寫斷。鋼筆墨水亦是得益於科技——改良了墨水的粒子，令鋼筆的出墨水量更穩定，能夠寫得更流暢。

「環保概念」亦是近年文具設計看重的一點。當人類愈來愈虛耗資源，設計師便會開始設想到文具製作對全球資源、自然環境的影響，這是以往不會考慮到的。現今世代，人們開始有環保意識，認識到自己有保護大自然資源的責任，所以在設計生產文具時才會選用生物降解、廢物回收等環保物料。

問：以前的人與現在的人在購買文具時衡量的因素有何共通及迥異之處？

答：有錢的人買文具，從來都追求高品質、耐用的牌子。而一般人使用文具，大都以便宜、方便購買為主，因以前的交通不方便，「過海」不如現在便捷。當時港島人很鄙視到九龍購物，而同一產品在港島的售價亦會標得更高；相反，九龍的人很愛到港島購物，視為一件值得炫耀的事。

八十年代，香港的日資百貨引入了很多優質文具，並清晰地將不同文具分置在成人文具部及

兒童部，如 B 和 2B 鉛筆是放在兒童部的，這證明了文具教育會影響陳設及消費者。經濟未起飛前，香港人買文具時衡量的因素很簡單：便宜方便為主。當時的文具大多是公司分配的，很少人有自購文具的需要，學生則只需要買鉛筆、原子筆等幾樣簡單文具。當時市面上可供選購的就只有美國、德國和日本數個文具牌子，而且選擇不多。

現在購買文具的人可分為三類：一、收藏為主，不常使用，偏向購買高質、高價的文具，但不一定是限量的，如鋼筆、歐洲製金屬手動鉛筆刨；二、收藏精品文具的普羅大眾，這些精品文具價錢不高，如紙膠帶、橡皮擦、信封、信紙、筆記本、貼紙簿等，還有「偽文青」買來做樣子的文具（笑）；三、學生，他們購買基本文具為主，如橡皮擦、鉛筆、筆刨、原子筆、記事本等，他們是文具市場最主要的買家。

其實，購買文具時所衡量的因素亦受地域文化影響。如歐洲人多用可隨身攜帶的刨筆機而不用座枱式手動鉛筆刨、美國人不用筆袋（因學校有儲物櫃）等，而英國學校因為沒有儲物櫃，所以當地學生很常用筆盒或筆袋，同時可彰顯個人品味，日本、香港亦同樣。這些地域文化的差異亦會影響同一種文具在各地銷售的狀況。

問：香港本土文具設計的未來發展將何去何從？

答：如果香港肯去 click start，發展可以是無限。正如我在訪問中一直掛在嘴邊的：香港根本尚未開始發展文具設計。因為仍然在「零」，所以直至「一百」為止，當中已有無限可能。

很多國家早在百年前已發展文具設計，但這是否就比較有利呢？其實不然。創意與時間是無關的，但卻與教育有關。接受過文具教育的人，至少認識不同文具的結構，了解文具在不同年代用不同材質製造的原因；他們會去思考「為何要這樣設計」、「文具當時是給甚麼人使用」、「與甚麼工業有關」等問題。我們必須先弄清楚這些前設，才可以進一步發展文具設計，以及決定「香港文具」的目標用家是香港人還是面向全球。其實中國也是一樣。

如歐洲和日本的文具均是面向全球的，雖然兩地本身都不主張、亦不喜歡輸出。以日本為例，近七成文具內需，只有兩成是限量輸出。文具設計亦須考慮地域性，例如日本設計的文具便不適合歐洲市場，因歐洲人着重文具的質感及厚重感，而日本則着重輕便，亦針對女性

市場而設計了許多女性用的文具。這些國家的文具產業都十分值得香港借鏡。

問：香港文具設計在香港本土的限制是甚麼？為何無法再進一步？

答：因為政府投放在「文具教育」的資源不足所致。其實文具教育可先從大學着手，因為大學生在十年後便會成為準父母；當他對文具有所認識時，便會懂得如何選擇文具給子女，令孩子從小到大都能接觸到好的文具。同時，政府亦要大力推動及支持創意產業，令香港人在認識文具的同時，亦有權利去創造文具。香港從來都有發展創意產業的資源，雖然沒有自己的生產基地，但卻背靠着極龐大的生產基地；雖然不及日本可在本土生產，但香港大可以利用創意及概念去彌補，走一條不盡相同但同樣充滿無限可能的路。

香港以前有四大工業，為何不努力令「文具」成為這個時代的四大工業之一呢？為何要將香港的未來限制在「六大優勢產業」之中呢？為何不能是七大、八大或九大呢？這些想法和政策其實非常狹隘，與之相比，英國政府並不會將各

行各業強行歸類，因為創意是無限的。香港政府設想的「創意」是很個別、很割裂的，每個部門都各自為政、各不相關，但創意偏偏講求整體性；科技、工業技術、人們生活、創意……全都息息相關。以人們生活為例，日本Sony出品的walkman證明了一件產品的影響力並非地域性，而是全球性的；歐洲人發明鉛筆，最後全球各地的人都在使用，可見發展「創意」必須要有遠見。

問：現時在香港修讀或從事文具設計的人才是否很少？

答：香港根本就沒有「文具設計」可以修讀，不過「沒有」正是最大的空間。創意是甚麼？創意正是在「沒有」的條件底下創造資源給自己，這才是真正從creation。不過真正從「零」開始，是極為難得的「超級創意」，其餘大部分創意都有歷史根據，所以香港是有機遇的。不過嚴格來說，在種種建制架構、教育框架底下，香港根本沒有創意，而香港設計師每天做的都是無法發揮創意的設計；幸好現在有了互聯網，很多設計師都與外國接洽，去做真正可發揮創意的工作。然而香港政府及香港教育最抗拒的就是給

予自由，但創意正正最需要講求自由，這是很矛盾的現狀。

問：文具本身的意義，及被賦予的意義何在？

答：文具本身的意義就是「以人為本」。人要用得開心，因那是結集了一個人或一輩人創製出來的好工具，當中涉及科技、技術、創意、人文關懷等工具。文具蘊含的人文關懷來自近年的「人體工學」技術，用家用得舒服就是一種人文關懷，建立起無界域的人情味。因設計者在乎用家如何使用這件文具，明明兩方素不相識，設計師卻易地而處，設計出一件適合所有人使用的文具。傳遞人情，便是文具最重要的意義。

文具一直以來都是人類由大腦思考，再到手、眼、口的延伸；它保留歷史和知識。我們一生會寫下很多東西，記錄很多東西，前人留下的，讓我們有機會去學習、觀摩。文具一直在不停進步，人類亦同樣要學習與時並進。

我曾提到文具可以傳承或承傳某種價值，其實兩者是不同的。「傳承」的過程不需要與人接觸，我純粹獲得了某樣物件，「承傳」則恰恰相反。

「承傳」的物件不是我恰巧撿到的，而是某個人給我的；在交付的過程中我們會有對話，進行「口述歷史」，我會吸收這件文具的資料：使用者如何用、為何會用、為何要保留這件文具的過程中得到了一批文具，才會造就這次訪談、促成這次交流。這批文具，大部分是我承傳得來的，而由我買回來，或是捐贈者單方面放在門口給我帶身就走的，我都會說是傳承回來的。反過來說，如有一個老人家進來與我交談過後才把東西交付給我，這才是承傳，當中是要與人交流的。

承傳得來的文具，能夠準確地告訴我背後的人文風貌，甚至令我了解到更多意想不到的知識或故事。以我早前到深水埗派發文具為例，通過落區，我才能知道不同文具的受眾具體是哪一輩人；如我收集回來的電腦袋，最終被一批裝修師傅取用，他們說電腦袋十分適合用作安放裝修工具，背在身上不會碰傷自己。這就是我通過落區承傳才能接觸到的故事，從中獲得不少啟發。

文具本身只是一件死物，單純用作寫字、擦拭筆痕，但通過承傳的過程，便會被賦予新的意義。「承傳」會啟發到接觸文具的人去發問、思考，從中認識文具過去的功用、歷史、所涉及的地域文化等。人人賦予給文具的新意義各有不同，彷彿每個人都是一個化學元素，你是A、我是B、他是C，A與B接觸時或許沒有任何反應，但B與C接觸時卻會產生大爆炸。這些交流所產生的化學作用是很隨機、很organic的，會衍生出很多意想不到的趣事。

最後我想重申的是，人在消費的過程中真的需要思考，想一想純粹是通過消費才感受到自己的存在，抑或很清楚自己為何要消費、為何要用這件文具。我經常說，工具是由人創造的，是「人用物」，不是「物用人」。但香港卻往往相反，很多時都是「物用人」。我們如果突然沒有了手機，就會失去安全感，因為虛擬的東西與實體文具的真實感截然不同。

只要真實接觸過、交流過，就會有東西留下，這也是我收集老文具、開設「銀の文房具」所想達成的目的——賦予文具第二生命。我希望人們觀摩、接觸老文具時，可啟發出新的想法，從老文具身上透視全世界的歷史；同時思考古往今來的發展，學會尊重文具的創製人。因為他

們是在非常有限的資源下，用盡畢生心血去製造出一件文具，供後世數百年來的人使用，這些文具創製人的貢獻極其偉大。希望能有更多人願意了解、認識，將文具的生命薪火相傳。

後記

尋回自我、傳承歷史

致：鉛筆上將

人類文明之所以進步，當然有賴工具——文具。人類從石刻、洞穴壁畫、圖案、符號、文字，到視像記錄、聲音記錄……目的除了記錄之外，最重要是表達自我，求存，並一直都以「犧牲自我」的方式來完成和實現人類種種空想、幻想和理想。正當文具在滿足我們無限的慾望與好奇心時，我們卻對文具報以呼之則來、揮之則去的態度，但它們仍無怨無悔地默默等待被人類需要的時候，無時無刻都以戒備狀態，隨時候命！

但現實是殘酷的，有些文具因待得太久，而失去了原有的狀態和功能。那麼，這些文具真的沒用嗎？當然，表面的事實是，但這不是唯一的答案！因為老文具有超越時空說故事的功能，只是這並非在文具被設計時預設的功能。而文具們本身，應該都不知道自己除了出廠時被設定好的功能外，還可以做甚麼別的！

小時候，文具對我來說是能變形的「玩具」，而且可以在老師面前「隱藏身份」。只要我需要它們結合、變形時，它們便由原子筆、直尺、「變身」成各式各樣的飛機、戰機等；而我，就立時由一名數學拿零分的學生，搖身一變，成為空軍機師、太空人等多重身份。而一粒用過的橡皮擦碰上地圖旗針時，就變了小輪船，在平靜的大海上享受陽光，或和巨浪滔天的大自然力量搏鬥一番；有時也可變身成跑車，在賽道上跟其他車手拼個你死我活，以成就那份英雄的虛榮心！在多支原子筆或鉛筆集結在一起之時，火箭已經準備倒數，而我已經在太空艙內準備好探月或火星之旅，甚至到人類還未踏足的土星或太陽去了……

最後，老師的木直尺把我那天馬行空的靈魂叫了回來！甚麼機師、航海家、賽車手或太空人

還沒有做成，就實實在在地被命令罰抄五百句「我上堂要專心一致」。罰抄完畢，一枝鉛筆就為我這天花亂墜的幻想而壯烈犧牲了！鉛筆上將，我會頒你忠義之師之名，名留我的個人歷史之上，不會讓你白白犧牲！立正、鳴槍十二響，向您作最後致敬！

變形的「集體回憶」

每次罰抄用掉半枝至大半枝鉛筆不在話下，那對我來說是很奢侈的使用量！由於家境貧困，我使用鉛筆時都會很小心，平日不會隨處放以避免掉到地上，連刨鉛筆都分外小心，以免浪費；而且會用完再用，用到真的不能再用時，其實也沒錢買⋯⋯因為父母將給我買鉛筆的配給金拿了去買金絲貓⋯⋯所以，要有鉛筆用就要出絕招——刻意犯錯被罰抄，以「賺取」老師的鉛筆！當然，這是不要得的做法，大家謹記不要模仿⋯⋯其實我想帶出的是，那時港人的生活是如何拮据。

十多年前，一連串殖民時期的文化象徵和地標如天星碼頭、皇后碼頭及「九龍皇帝」曾灶財的街上真跡等，因其自然流失或「被消失」，而產生了一個文化詞彙——「集體回憶」。當然，這個詞彙在今天已被「本土意識」取替了。說回集體回憶，其實不論九龍皇帝、天星碼頭還是皇后碼頭，都只不過是一小撮人的回憶。那到底要去到一個甚麼數量，「集體」才能被正確用上？畢竟，「集體」是由很多「個人」組成的。但是，大家都沒有想過這個十分實質的數字問題，就一窩蜂地跟隨這些聲音，一起集體回憶起來。

首先，大部分個人回憶都是模糊的，腦海中當然會保留了一些對某個年代、某段時光、某些物件或獨特空間的片段，所以個人的回憶泛指已經過去的事物，而那些事物都能像蜘蛛網般，令你聯想起往日生活的殘餘片段和一些相關情緒，留下來的這些會令你產生情懷。但是，當這些被埋沒了的數據被眼前的老事物或空間的重現喚醒時，現在與過去的事情就會產生化學反應，當代的人會將已過去的事情持續發展下去。所以，由「個人回憶」轉化成「集體回憶」，再進化成「傳遞回憶」，就像變形金剛。而那股「集體回憶」之所以由小小火舌變成燎原巨火，是因為港人長期都是「社會集體短暫失憶患者」。

而且，人大多都是貪新忘舊的，加上香港本身是一個冷漠的都市，人們都不熱情，也怕熱情。所以將所有的熱情和慾望都花在「消費」

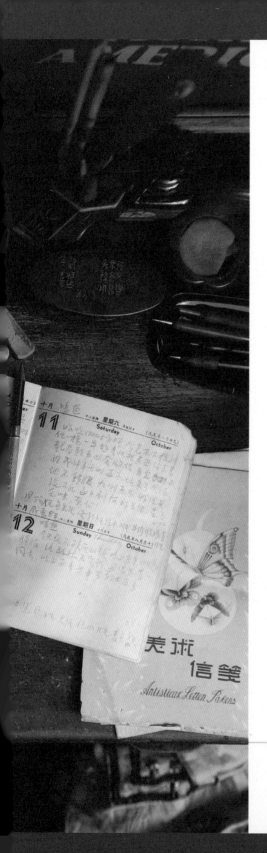

這件事情上。但有趣的是，香港的年輕人愛追日系產品，認為日本出品的總是好東西，有質量保證；而香港雖有自己的獨特文化，港人消費時卻不愛購買香港自家設計和製造的東西，而本土文具也是碰上同一命運的物件之一。所以，普羅大眾希望這些「集體回憶」能保留下來的背後理據是甚麼？我一直強調舊事、舊物，其實是要讓大家認識歷史、認識自我。從尊重歷史到了解自我是一個過程，只要尋回自我就能創造歷史！我們可以通過這些過去在香港曾經出現過、銷售過、被使用過的經典老文具，了解到老香港的生活習慣、貿易藍圖、地理面貌、潮流時尚、消費文化等。舊年代香港對於

那些不曾經歷過前代人生活的新生代青年人來說，其實是一片空白的。

所以，不同年代活着不同的人，人人都有不同的回憶。正因此特性，集體回憶於不同年代的人而言，有不同的意義。當生活在同一世代或差不多幾世代的大家，對同一空間、物件或事件產生集體回憶時，就會對周邊那些沒有共同回憶的人產生「傳遞回憶」的功能，這就是歷史承傳！

七九/八○
改正
交回

讀畫隨感

我花費了一個星期的時間把巴金所作寫山
看完。許多人都認為巴金是善於描寫山
水風景，不過我說為那本書成功的處，在
於它主要有豐富的人情味。

「那本書主要是描寫礦工的生活，由於自

蕪上書說

加上前述那個立心不良的礦長和他的幾個
走狗的猙獰面目。使整個局面都緊張起來
，更容易表現出礦工們內中的和特的
個性，增加其中有意義的人情味。數事發
生的地點雖然不限於一個不大不小而設備
不佳的礦場，而且許多時候都在於礦床前

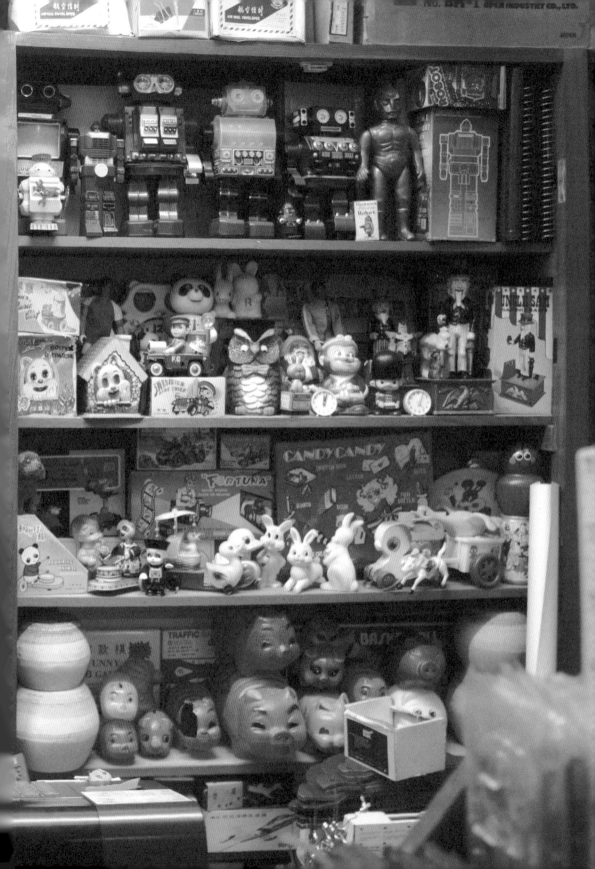

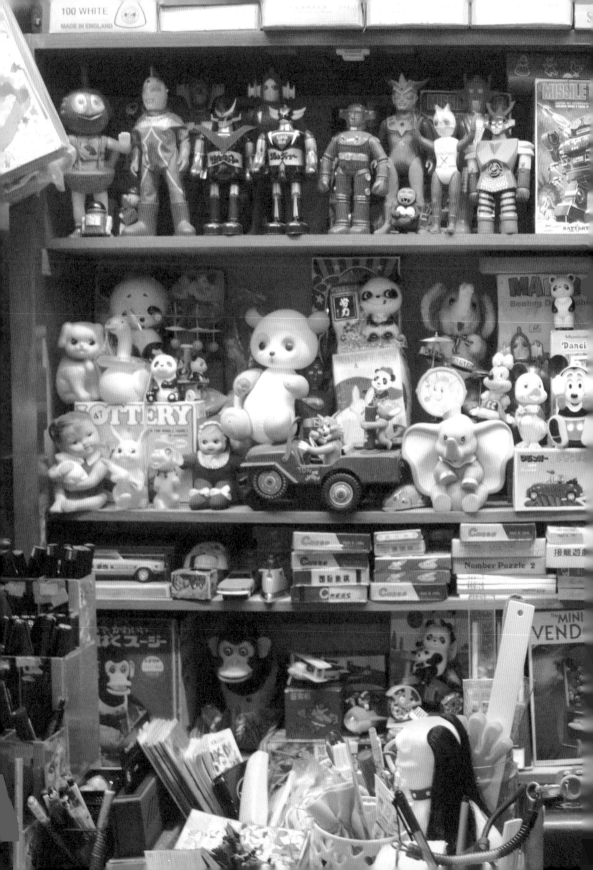

文具物語
寫於時空書桌的歷史

鍾燕齊　著

責任編輯：綺暉
裝幀設計：Viann Chan
排　　版：Viann Chan
攝　　影：Tango@Aquatic×Studio
圖片處理：霍明志、楊舜君、胡春輝、Viann Chan
印　　務：劉漢舉

出版：　非凡出版
　　　　香港北角英皇道499號北角工業大廈1樓B
　　　　電話：(852)2137 2338　傳真：(852)2713 8202
　　　　電子郵件：info@chunghwabook.com.hk
　　　　網址：http://www.chunghwabook.com.hk

發行：　香港聯合書刊物流有限公司
　　　　香港新界大埔汀麗路36號

印刷：　美雅印刷製本有限公司
　　　　香港觀塘榮業街6號海濱工業大廈4樓A室

規格：　2018年1月初版
　　　　16開 (170mm X 230mm)

ISBN：　978-988-8489-47-3